高等院校艺术设计类系列教材

立体构成（第3版）

易宇丹　周海峰　张　艺　主　编
姚民义　王永田　副主编

清华大学出版社
北京

内 容 简 介

本书从立体构成的基本规律出发，关注立体空间、立体造型、视觉与触觉的形态变化。本书将形象思维与逻辑思维相结合，深入剖析立体形态的本质，开拓立体设计的创意思路，同时将立体构成的原理融入具体的设计中。本书在编写上力求新颖独特、图文并茂，书中精选大量风格多样的设计作品，以便加深读者的理解和认识。本书作者均为从事多年立体构成教学的高校老师，他们在立体构成教学方面拥有较多的经验和体会。

本书既可以作为艺术设计院校或设计专业的教材，也可供建筑设计、装饰设计、装潢设计、服装设计、展示设计、家具设计等相关从业人员学习和参考。

本书封面贴有清华大学出版社防伪标签，无标签者不得销售。

版权所有，侵权必究。举报：010-62782989，beiqinquan@tup.tsinghua.edu.cn。

图书在版编目（CIP）数据

立体构成/易宇丹，周海峰，张艺主编. —3版. —北京：清华大学出版社，2024.5(2025.7重印)
高等院校艺术设计类系列教材
ISBN 978-7-302-65423-0

Ⅰ.①立… Ⅱ.①易…②周…③张… Ⅲ.①立体造型—高等学校—教材 Ⅳ.①J06

中国国家版本馆CIP数据核字（2024）第043315号

责任编辑：孙晓红
封面设计：杨玉兰
责任校对：周剑云
责任印制：沈　露

出版发行：清华大学出版社
网　　址：https://www.tup.com.cn, https://www.wqxuetang.com
地　　址：北京清华大学学研大厦A座
邮　　编：100084
社 总 机：010-83470000
邮　　购：010-62786544
投稿与读者服务：010-62776969, c-service@tup.tsinghua.edu.cn
质量反馈：010-62772015, zhiliang@tup.tsinghua.edu.cn
课件下载：https://www.tup.com.cn, 010-62791865

印 装 者：三河市君旺印务有限公司
经　　销：全国新华书店
开　　本：190mm×260mm　　印　张：9.75　　字　数：237千字
版　　次：2010年4月第1版　2024年5月第3版　　印　次：2025年7月第2次印刷
定　　价：58.00 元

产品编号：091041-01

Preface 前言

立体构成是一门综合性的应用学科，广泛涉及材料学、物理学、艺术学、数学等多个学科领域。立体构成不仅在建筑设计、雕塑设计、室内设计、产品设计、环境设计、展示设计、舞台设计等多个专业领域中扮演着基础课程的角色，同时也对社会经济生活产生了重要的影响，并起到积极的导向作用。

立体构成的教学设计集中于对形体、色彩、材质、心理等方面的深入研究。其研究的核心对象是形体空间及三维变化规律。设计者通过线条、平面、体积、空间、色彩和肌理等造型要素，依据美学原则，创造性地组合成新颖且理想的立体形态。在设计过程中，设计者不仅需要关注形态、空间与美感之间的关系，同时也要兼顾材料、结构与工艺的相互关系。

本书旨在通过立体构成的理论讲解、创意思维训练及技能操作的综合教学，培养学生对立体空间的艺术感知能力，提升学生灵活而丰富的造型思维能力，教授学生掌握立体形态的艺术表现与制作技巧，加深学生对材料性能的认识和运用能力，并掌握物体在体积、空间、肌理、色彩等方面的设计规律，以实现立体形态的完美呈现。本书在前两版的基础上进行了系统的补充与拓展，不仅增加了知识点的广度和深度，还更新并补充了大量的图片与实践案例，使得本书内容更加贴近时代脉搏，更具时尚感，立体构成的设计表现手法也更加丰富多样。

本书由易宇丹（郑州西亚斯学院艺术设计学院教授）、周海峰（郑州工程技术学院艺术学院副院长）、张艺（郑州商学院艺术设计学院教授）担任主编，姚民义（柳州工学院设计艺术学院副院长）、王永田（郑州商学院艺术设计学院教师）担任副主编。本书具体分工如下：易宇丹、周海峰、张艺负责全书的总体规划与调整；姚民义对全书进行了审读，使内容更有针对性、更加完整；王永田编写第1章与第6章，姚婷（郑州美术学院副教授）编写第2章，张艺编写第3章，易宇丹编写第4章，周海峰编写第5章。

本书作者均为多年从事立体构成教学的一线老师，对立体构成的教学有深入的研究与思考。本书内容主要源自作者的教案及教学笔记，汇集了作者在立体构成教学实践中积累的经验和智慧。书中通过案例分析一些关键知识点，避免了教学中可能出现的理论与实践脱节的问题，同时参考了大量相关资料。在编写过程中，力求内容全面、深入透彻、严谨准确、新颖独特，并穿插了多种风格的优秀作品，直观、形象、生动地阐释了立体构成的核心理念，从而加深读者对立体构成的全面理解。

本书中部分作品因未能与原作者取得联系，在此表示歉意并致以诚挚的感谢。由于作者水平有限，难免存在错误和疏漏，敬请广大读者批评指正。

编　者

Contents 目录

第1章 立体构成概述 1
- 1.1 构成思想的起源 2
 - 1.1.1 荷兰风格派与俄国构成主义 2
 - 1.1.2 德国包豪斯设计学院的构成教育 4
- 1.2 立体构成的概念和元素 6
 - 1.2.1 立体构成的概念 6
 - 1.2.2 立体构成的元素 7
- 1.3 立体构成的基本形态 13
- 本章小结 17
- 复习思考题 18

第2章 线材构成 19
- 2.1 线材特性与构成 20
 - 2.1.1 线材特性 20
 - 2.1.2 线材构成及连接方式 25
- 2.2 硬质线材构成 29
 - 2.2.1 单体构成组合 29
 - 2.2.2 框架构成 31
 - 2.2.3 垒积构成 32
 - 2.2.4 桁架构成 33
 - 2.2.5 线层构成 34
- 2.3 软质线材构成 36
 - 2.3.1 抻拉构成 36
 - 2.3.2 线织面构成 38
 - 2.3.3 编结构成 39
- 本章小结 43
- 复习思考题 43
- 实训课堂 43

第3章 面材、块材及综合构成 45
- 3.1 面材构成 46
 - 3.1.1 面的基本形态 48
 - 3.1.2 面材的加工与构成形式 50
- 3.2 点立体构成 60
 - 3.2.1 点立体构成的特征 60
 - 3.2.2 点立体构成的应用 62
- 3.3 块立体的特征与构成 63
 - 3.3.1 块立体的特征 63
 - 3.3.2 块立体的构成 65
- 3.4 线、面、块综合构成 70
 - 3.4.1 线和面的加厚造型 70
 - 3.4.2 立体单元造型 72
 - 3.4.3 基本造型与其他空间 73
- 本章小结 76
- 复习思考题 77
- 实训课堂 77

第4章 立体构成的材料肌理 79
- 4.1 材料的种类 80
 - 4.1.1 立体构成常用材料概述 80
 - 4.1.2 自然材料与工业材料 81
 - 4.1.3 综合材料 84
- 4.2 材料肌理概述 85
 - 4.2.1 材料肌理的概念 85
 - 4.2.2 材料肌理的发展 88
 - 4.2.3 肌理及材料的种类 92
- 4.3 材料肌理的作用 96
- 本章小结 102
- 复习思考题 102
- 实训课堂 102

第5章 立体构成形式法则与要素 103
- 5.1 对比与调和 104
- 5.2 多样与统一 109
- 5.3 对称与均衡 110
- 5.4 节奏与韵律 111
- 5.5 体量与空间 114

5.6 色彩与色调 118
5.7 夸张与概括 122
5.8 联想与意境 124
本章小结 ... 127
复习思考题 127
实训课堂 ... 127

第 6 章 立体构成的实际应用 129
6.1 立体构成与建筑设计 130
6.2 立体构成与建筑模型 133
6.3 立体构成与公共设施 134
6.4 立体构成与公共雕塑 136
6.5 立体构成与家具设计 139
6.6 立体构成与灯具设计 141
6.7 立体构成与包装设计 143
6.8 立体构成与展示设计 145
本章小结 ... 149
复习思考题 149
实训课堂 ... 149

参考文献 150

第 1 章

立体构成概述

> **学习要点与目标**

(1) 了解立体构成思想的起源。
(2) 了解立体构成的基本概念及元素。
(3) 树立立体造型的感性认识,初步了解立体构成的基本形态。

> **本章导读**

在设计实践的过程中,我们需要采取科学严谨的态度和灵活创新的方法,深入探究立体构成的各种形态。通过由浅入深的学习过程,我们可以逐步掌握立体构成的基本原则。这将有助于我们更有效地实现从具体提炼到抽象,从自然界的形态到装饰性形态的复杂转换。

自然界的万物,无论是天地、日月、山川、湖泊,还是花草,都拥有其独特的形态特征。立体构成正是以自然界的物象为灵感之源,通过将它们分解为基本元素——点、线、面、体,进而创造出全新的立体形态。

立体构成是一门综合性的设计学科,它涵盖"人、自然、社会"三个核心维度,并紧密围绕工业化、人性化、绿色环保三大设计理念展开。这些设计理念相互交织、相互促进,构成了设计实践的坚实基础。

1.1 构成思想的起源

1.1.1 荷兰风格派与俄国构成主义

1. 荷兰风格派

风格派(De Stijl)是指在1917—1928年间,由荷兰的画家、设计师、建筑师组成的一个相对松散的艺术集体。之所以说松散,是因为与立体主义和超现实主义等流派相比,风格派并没有一个统一的结构或宣言。该流派的成员之间许多人并不相识,且从未集体展出过作品,他们之间没有固定的成员身份,而唯一能够代表其风格的是在20世纪20年代中期于巴黎举办的展览。这场展览的主要推动者是特奥·凡·杜斯伯格(Theo van Doesburg),同时,维系这个艺术流派的中心是在同一时期出版的《风格》(*De Stijl*)杂志,该杂志的编辑亦由杜斯伯格担任。

第一次世界大战期间,荷兰作为中立国家,在政治和文化上与参战国家形成了一定程度的隔离。在外来影响较小的环境下,一些受到野兽主义、立体主义、未来主义等现代艺术观念启发的艺术家开始在本土探索前卫艺术的发展,并取得了显著而独特的成就。他们形成了著名的风格派,其作品示例如图1-1和图1-2所示。

图1-1 红、黄、蓝的构成

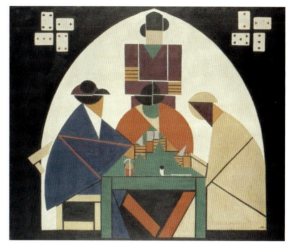
图1-2 玩牌者

风格派自成立之初便致力于艺术的抽象化与简化,艺术家们集中探讨的问题是如何将物象简化到其最基本的艺术元素。因此,平面、直线和矩形成为艺术表现的核心元素,色彩的使用也精简到了红、黄、蓝三原色以及黑、白、灰三种非彩色。风格派通过明确的表达、有序的布局和简洁的风格,建立了一种精确严格且自成一体的几何形式。

2. 俄国构成主义

俄国构成主义,亦称结构主义,是一种通过金属、玻璃、木材、纸板或塑料等材料的组合与结构来创作的雕塑艺术。它强调的是空间中的动态势能,而非传统雕塑所侧重的体积和量感。俄国构成主义借鉴立体派的拼接和浮雕技法,将传统雕塑的增减手法转变为组合与构建,并吸收了绝对主义的几何抽象理念,将其应用于悬挂艺术和浮雕作品中,对现代雕塑产生了深远的影响。

俄国构成主义是一场起源于俄国的艺术运动,大约始于1917年的十月革命后,至1922年左右结束。对于当时的俄国前卫艺术家来说,十月革命不仅标志着工业化新秩序的建立,也是对旧秩序的终结,并被视为无产阶级的重大胜利。革命之后,新的社会环境为俄国构成主义在艺术、建筑和设计领域的实践提供了广阔的空间。

俄国构成主义对工业设计的深远意义在于将艺术家转变为设计师。当然,这是基于我们今天的理解。在当时,设计的概念尚未成熟,现代意义上的设计还未完全显现,因此当时的表述更多地使用了"生产艺术"这一术语。

俄国构成主义者持有反传统艺术的立场,他们避免使用油画、颜料、画布等传统艺术材料,转而利用木材、金属、照片或纸张等现成物品创作艺术品。艺术家们的作品常常体现为对现实的系统化简化或抽象化,在文化活动的各个领域——从平面设计到电影和戏剧——其目标是通过多样化的元素构建新的现实形态。

尽管所有前卫的俄国艺术家都怀有共同的热忱,但他们与新兴的共产主义社会艺术家在理念上还存在差异。在革命后的早期,充满激情的辩论激发了结构主义多样化的意识形态发展,相关作品示例如图1-3和图1-4所示。

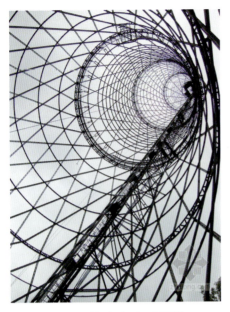

图1-3　Shabolovka广播塔　　　　　图1-4　第三国际纪念塔模型

解析：图1-3所示为位于莫斯科的Shabolovka广播塔，这一独特建筑由一系列堆叠的双曲线组成，拥有精致的网状结构。图1-4所示为塔特林设计的第三国际纪念塔的模型，他没有采用传统的设计方式，而是采用充满想象力的现代立体雕塑形态。

1.1.2　德国包豪斯设计学院的构成教育

包豪斯设计学院，位于德国魏玛，是世界现代设计教育的发祥地，对全球艺术与设计领域的发展有着巨大的贡献，它也是世界上第一所完全为发展设计教育而成立的学院，如图1-5所示。

在中国的艺术教育界，平面构成、色彩构成、立体构成被合称为"三大构成"课程，它们起源于1919年德国包豪斯设计学院的设计课程改革。包豪斯设计学院是世界著名建筑师沃尔特·格罗皮乌斯（Walter Gropius）在德国魏玛创立的第一所设计学校，时年35岁的格罗皮乌斯大胆地在包豪斯设计学院进行了教学改革。与当时其他艺术学院仍坚持19世纪的传统及唯美古典主义艺术的教学理念不同，包豪斯设计学院提倡功能主义，并提出了"艺术与技术相结合"的教育宗旨。包豪斯设计学院不仅构建了一套完整的艺术教学计划和理论体系，而且通过改革，将新的教学计划和理论体系贯彻到日常的教学中，使学生的艺术视觉感知度达到了理性的水平。包豪斯设计学院对平面构成、色彩构成和立体构成的研究既有严格的理论支撑，也强调理论和实践的结合。在教学中融合了世界各国前卫艺术的精华，打破了旧的艺术教学模式，提倡运用不同材料进行概念表达，鼓励学生对色彩的形式进行理性分析和实验。这样的教学方法帮助学生打破了旧的经验束缚与视觉习惯，培养了全新的、敏锐的视觉认知能力。

图1-6所示为藏于德国魏玛包豪斯博物馆的瓦西里椅。

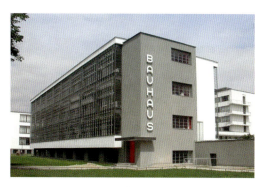
图1-5 包豪斯设计学院

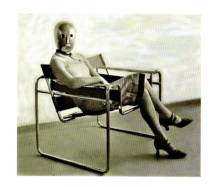
图1-6 瓦西里椅

在设计理论上，包豪斯提出了三个基本观点：①艺术与技术的新统一；②设计的目的在于人而非产品；③设计必须遵循自然与客观的法则来进行。这些观点对于设计的发展起到了积极的作用，使现代设计逐步由理想主义走向现实主义，即用理性的、科学的思想来代替艺术上的自我表现和浪漫主义。

由于战争，包豪斯设计学院从成立到被迫关闭只有短短的13年时间，却培养出了一批在各个设计领域中出类拔萃的人才，因此可以说包豪斯设计学院是现代艺术设计的摇篮。三大构成（平面构成、色彩构成、立体构成）就是在包豪斯设计学院的教学体系中逐渐发展成熟的。虽然它们当时还没有形成较为规范的体系，但是它们对于包豪斯设计学院学生设计实践的开展功不可没。20世纪中叶，日本的艺术设计教育开始引进三大构成教育体系。日本的艺术设计院校不仅把构成教育作为基础课程，而且还将其发展成一门专业课程进行充实和整理。三大构成教育自20世纪80年代经由香港开始被引入我国，逐渐成为国内艺术设计院校共用的设计基础教学课程。一些关于立体构成的学生作品如图1-7所示。

（a）线型构成

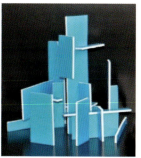
（b）面型构成

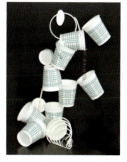
（c）纸杯与硬线材构成

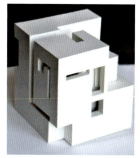
（d）虚体构成

图1-7 立体构成作品（张文瀚 摄）

解析：立体构成是国内外艺术设计院校普遍采用的设计基础教学课程之一。图1-7（a）所示为硬线与软线的连接构成，图1-7（b）所示为泡沫板面材的聚合构成，图1-7（c）所示为纸杯通过硬线材连接构成的创意设计，图1-7（d）所示为模型板面材围合而成的虚体构成效果。

1.2 立体构成的概念和元素

1.2.1 立体构成的概念

立体构成是一门研究空间立体造型的学科。它以一定的材料和视觉为基础，以力学为依据，将造型元素按照一定的空间构成原则组合成新形象，是研究空间立体形态的学科，涉及点、线、面、对称、肌理等要素。

在构成设计领域中，立体构成与平面构成既相互联系，又有区别。所谓联系，即它们作为艺术设计的基础学科，都是通过构成的训练，引导学生了解造型观念，训练抽象构成能力，揭示各元素之间的构成关系。所谓区别，即平面构成是在平面上创造一种虚幻的三维空间，而立体构成则是三维度的实体形态与空间造型，结构设计上要符合力学要求，材料的选择也会对设计语言的表达产生影响。平面构成侧重于视觉效果营造，追求信息传达与效果表现；而立体构成不仅要有视觉美感，还要注意形态与材料、结构与工艺的适应性，是艺术性与科学性高度结合的产物。

总体而言，立体构成是研究立体造型各元素的构成法则、揭示立体造型基本规律、阐释立体设计基本原理的学科。立体构成作为研究形态创造与造型设计的学科，它涉及建筑设计、景观设计、室内设计、工业造型、雕塑、广告等多个设计行业。除了在平面上塑造形象与营造空间感，以及绘画艺术外，其他各类造型艺术都应划归立体艺术与立体造型设计的范畴。立体艺术的特点是，它通过实体占据和限定空间，并与空间一同创造出新的环境和视觉体验。

案例赏析

如图1-8～图1-11所示，这是勒·柯布西耶（Le Corbusier）设计的朗香教堂。他受到立体派艺术思潮的影响，把教堂当作一件混凝土雕塑来完成。设计的重点放在建筑造型及其给人的感受上，摒弃了传统教堂的模式和现代建筑的一般手法。设计师利用建筑构成限定一个物理空间，这一空间多以几何形状呈现，通过几何形状的重复、并列、叠加、相交、切割、贯穿等方法相互组合，共同塑造了建筑的形态。

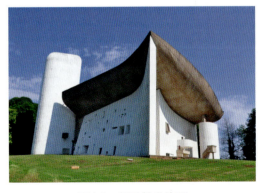

图1-8　朗香教堂外观

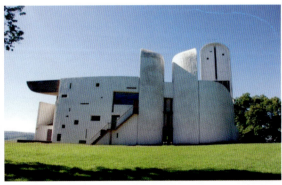

图1-9　朗香教堂一侧

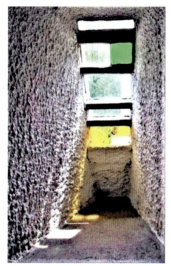
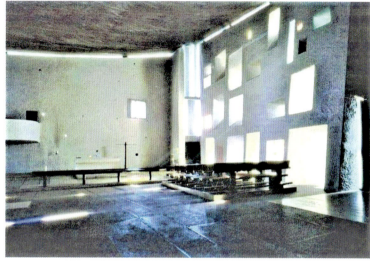

图1-10 朗香教堂内部窗洞　　　　图1-11 朗香教堂的内部窗洞与采光

解析：如图1-8～图1-11所示，朗香教堂造型奇特，教堂的入口是处在卷曲墙面与塔楼交接的夹缝处。室内主要空间也不规则，墙面呈弧线形，光线透过屋顶与墙面间的缝隙和尺寸不等的彩色玻璃窗口投射下来，使室内产生一种神秘气氛。在空间构成上采用几何形体的基本元素，设计时注意块体间的形体对比表现，整个建筑展现出不同凡响的视觉效果。

1.2.2 立体构成的元素

1. 基本元素

立体构成设计的基本元素包括点、线、面和体。

首先，我们需要明确构成元素在角色上的转变。立体构成中的点、线、面与平面构成中的元素在划分和表现规律上具有本质的区别。立体构成的元素具有表象特征的相对运动性，这种转变主要是因为体的引入及其在构成中所占据的主角地位。例如，在立体构成中，线的具体特征表现为具有相对运动性。从任何单一角度观察到的线的特征都是暂时性的。当线以其截面呈现时，它便表现为"点"。同理，一个点可以是线的转折处，也可以是圆锥体的顶端，或者是相对较小的球体的代表。所有这些都围绕着体的三维构造进行论述，这构成了立体构成区别于其他构成形式的显著特点之一。

其次，我们要认识到立体造型规律的相对复杂性。在形态构成中，立体构成在功能上能够使原本的视觉化造型转变为触觉化的存在，从而丰富了在无光源条件下对客观造型的理解和认知方式。例如，盲文的设计就是一个将视觉造型转换为触觉体验的例子。这不仅扩展了立体构成的应用范围，也证实了立体构成的全面性、复杂性和客观性，如图1-12～图1-15所示。

立体造型与自然科学的发展紧密相连，与建筑学、产品设计等领域的联系也十分密切。从理论上讲，立体造型在构成学中是平面、色彩等其他构成元素的综合体现和客观展现，它是形态构成学中较为复杂的一种表现形式。

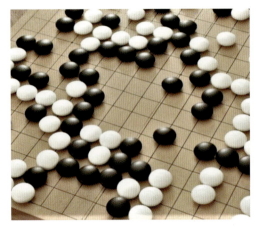
图1-12　点构成——围棋（张文瀚 摄）

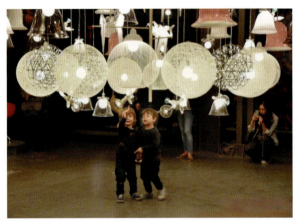
图1-13　线构成——灯具（用麻线编织的灯罩）

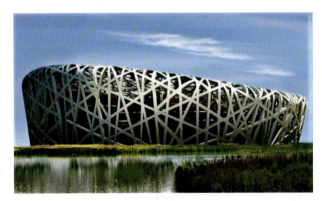
图1-14　空间线体——鸟巢

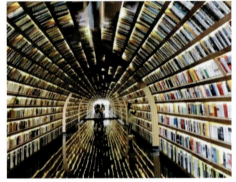
图1-15　空间线体——隧道式图书馆（王永田 摄）

解析：图1-14所示的空间线体是北京奥运主场馆，其外形以仿生鸟巢的编织线条为主体形态，有序与变化并存。图1-15所示为郑州商学院隧道式图书馆，其以线性发射式结构营造出有序的图书隔断，构建出极强的次序感和审美感。

案例赏析

立体构成是一门研究空间立体造型的学科，是进行造型设计的基础。在建筑设计、环境空间设计及产品设计中，立体构成设计起着至关重要的作用，相关设计作品如图1-16～图1-18所示。

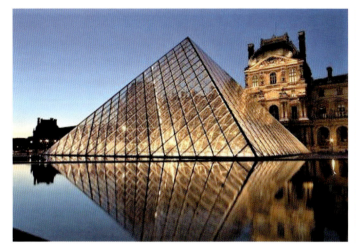 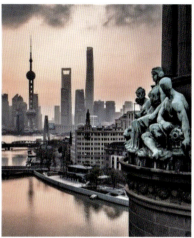

图1-16　卢浮宫玻璃金字塔——巴黎　　　　　图1-17　上海外滩建筑与雕塑

解析：图1-16所示为贝聿铭大师设计的巴黎卢浮宫玻璃金字塔，高度约为21米、底部宽度约为30米，4个侧面由673块菱形玻璃拼装而成，总平面面积约1000平方米。塔身重量为200吨，其中，玻璃净重105吨，金属框架约95吨。设计中借鉴了古埃及的金字塔造型，采用玻璃透光材料，不仅可以反映出巴黎变幻的天空，还为地下设施提供了良好的采光，创造性地解决了把古老宫殿改造成现代化美术馆的一系列难题。这种高科技的线材构成，创造出建筑的空间对比，体现了现代建筑的完美风格。

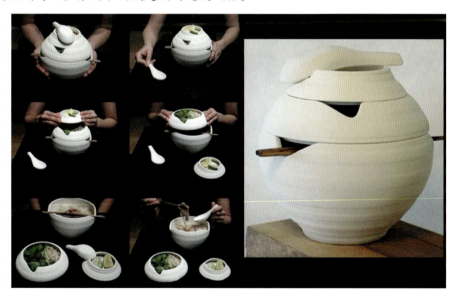

图1-18　陶瓷饭盆

解析：如图1-18所示，这是设计师以越南灯笼为灵感设计的陶瓷饭盆，底层是一个大的汤碗，上层是一个个小碗，这样层层叠叠摆起的设计能让人们同时喝到不同的汤，或者是可

以配上各种各样的调味品,是专门为一种传统的越南食品——牛肉面条汤设计的。这样的餐具不占空间、一物三用,方便实用。

2. 空间元素

空间是指实体形态与实体形态之间的间隙,或是被实体形态包围的区域。空间是物质存在的延展性,是一种不以人的意志为转移的客观存在,具有永恒性。在立体构成元素中,空间是一个非常重要而又常被忽视的要素。

空间可分为实空间(见图1-19)和虚空间(见图1-20)。通常情况下,我们容易注意到实空间,因为它是看得到的,是指物质形态实体所限定的空间,即物质形态的存在形式主要通过物质形态的长度、宽度和高度(或深度)来表达,并与物质形态一样,是客观存在的。空间和物质形态相互依存,物质形态存在于空间中,而空间也要依赖于物质形态。虚空间也是空间的组成部分,它实际上并不以物质形态存在,但能够在特定的条件下被感知,可扩展到线、面、体等构成元素中。

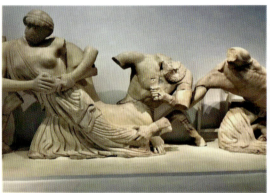
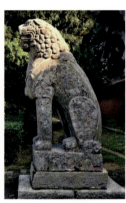

(a) 石雕(张文瀚 摄)　　　(b) 石雕(希腊雕塑)　　　(c) 石狮(张艺 摄)

图1-19　实空间

(a) 氢气球(张耀 摄)　　　(b) 灯具(张文瀚 摄)

图1-20　虚空间

"空间"是一个抽象的概念，但作为一个形体，它可以被我们的视觉感知。我们常说的空间意识，即心理空间，是因人对形体的感知而形成的依赖关系，是人类对空间的自觉性认识和心理体验的综合表现。空间意识虽然是抽象的，并不以物质形态客观存在，但它却能够激发人们的创造潜能。例如，在展厅设计中，为了从视觉和心理上增强空间的进深感，设计师会在室内的墙面上镶嵌镜子或调整地面展台的高度，从而扩大空间感，如图1-21（a）所示。为了营造空间的实体感，我们往往会按照一定比例放大展品，将其做成仿真实物，如图1-21（b）所示。此外，空间对物质形态之间的相对位置关系也会产生影响，对空间中的同一事物从不同的角度观察会产生不同的感受。同时，空间也影响着形态自身的变化，如果物质形态所处的空间环境发生变化，则物质形态也可能随之发生变化。实体不仅占据着空间，也塑造着周围空间的形态。

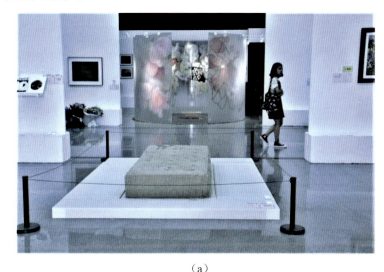
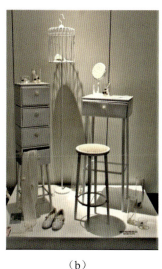

（a） （b）

图1-21 空间设计（张文瀚 摄）

小知识

在设计室内空间时，设计师常用台面与灯光等元素来实现空间的过渡或分割。

在对空间进行重点处理时，我们需要用形象变异与对比调和这两种手法来强调某个空间的作用。例如，在某个对称布局的方形或圆形的中心，其本身存在着一个强烈的放射中心。如果在这种完整而集中的空间中还要再加强其中某个因素，就可以在这个因素的周围增设柱廊或凹廊，地面装饰以集中式的图案来陪衬，并饰以大型吊灯等，这样就可以获得一个吸引人们视觉的中心点。这种加强放射焦点，运用集中图案的办法来突出主题，除了能产生特有的艺术效果，还能形成一个明确的功能中心，如中央大厅、体育场馆等。

在设计室内空间时，空间的过渡与引导常采用以下三种做法：①利用花窗、纱幔、花格等具有"透视"效果的元素，让人看到另一个空间的景物；②通过落地大玻璃窗或角窗引入户外的景观，将两个空间连接起来；③利用交通元素来连接两个空间，如坡道、台阶、楼梯等是实现空间过渡的重要手段。

3. 色彩元素

色彩是形态构成学的基本元素之一。虽然在三维造型研究中色彩元素的影响不容忽视，但我们主张在立体构成的训练过程中淡化色彩的作用。当然，这并不表示色彩元素在立体造型中可以被忽略，只是为了在三维空间训练中突出造型研究的重要性。淡化色彩的使用，是为了更好地完成立体造型构造的能力训练。一个成熟的三维造型将为色彩的后续应用提供一个理想的客观的平台，如图1-22～图1-29所示。

图1-22　黄铜本色茶壶（易宇丹 摄）

图1-23　蓝色搪瓷茶壶（李剑英 摄）

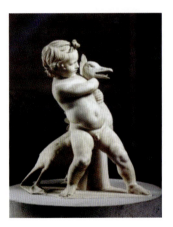

图1-24　大理石本色雕塑

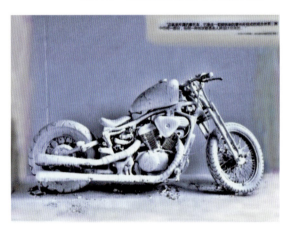

图1-25　摩托车（张文瀚 摄）

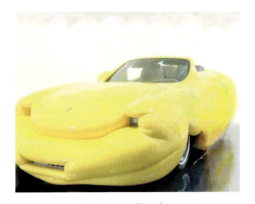

图1-26　黄轿车

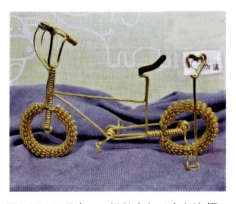

图1-27　玩具车——铜丝本色（牛占坡 摄）

解析：图 1-25～图 1-27 所示是一组车辆图片，其大小、材料等方面各有不同，选用的色彩处理方法也不相同。图 1-25 所示的单色摩托车，采用白色喷漆处理方法来呈现摩托车的颜色；图 1-26 所示的单色黄轿车，采用纯净的柠檬黄色，旨在营造一种奢华感；图 1-27 所示的单色玩具车，尺寸很小，使用铜丝材料制作，保留了铜丝原色，追求材料自身的美感。

图1-28　多彩组装玩具（车进 摄）　　　　图1-29　多彩游行船队

实际上，色彩的应用遵循其独有的规律，其表现形式受多种条件的制约和影响，如造型本身、实际环境、光源与影像、材料的质地、工艺技术以及三维效果等。因此，在立体构成中，我们应该重视色彩表现的作用和特性。

1.3　立体构成的基本形态

自然界的形态千变万化，构成这些形态的方式也是多种多样。在现代立体设计中，众多的设计形态往往在自然界中可以找到其原型。在诸多设计领域中，大到建筑设计，小到产品设计，都具有立体构成的形态特征，如图 1-30～图 1-37 所示。

图1-30　自然形态——花卉　　　　图1-31　人工形态——花卉仿品（王永田 摄）

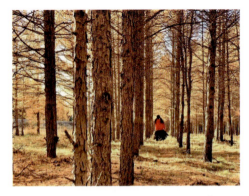

图1-32　自然形态——树林（张留鑫 摄）　　图1-33　人工形态展示（黄向前 摄）

解析：图1-32和图1-33所示的都是直线式立体形态，一个是自然形态，另一个是人工形态。由于材质和环境不同，它们体现的作用与情感也不同。

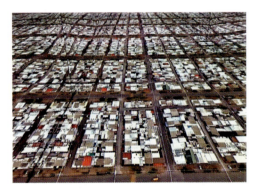 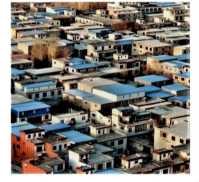

图1-34　人工形态——建筑群（1）（张文瀚 摄）　　图1-35　人工形态——建筑群（2）（黄建宇 摄）

解析：图1-34和图1-35从高空俯瞰，可见城镇的高低起伏与色彩对比，其布局错落有致，在阳光下如同一幅和谐的画卷，给人一种非凡的美感。

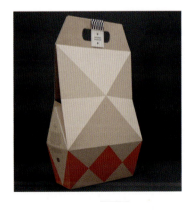

　　　　　　　　　　　　　　　　　　　　　　（a）　　　　　　　　　（b）

图1-36　包装立体形态　　　　图1-37　产品包装设计（王永田 摄）

解析：图1-36和图1-37所示的包装设计，均采用立体或半立体的折叠手法，并通过穿插转接形式突破了常规方体或柱式盒型包装的局限性，其造型更加新颖独特。

立体构成的形态可划分为自然形态和人工形态两种。

1. 自然形态

自然形态是在自然法则下形成的各种可视或可触的形态，是自然界天然物体的结晶，如高山、树木、瀑布、溪流、石头等。大自然中的各种形态随着时间的流逝，不断地积累、演变，造就了巧夺天工般的自然纹理与形态。自然界也有许多偶然性，它们属于无机的形态。我们要观察和发现自然形态的构成规律，寻找符合审美要求的形态构成原则，为进一步学习提供思路和方法。部分自然形态如图1-38～图1-41所示。

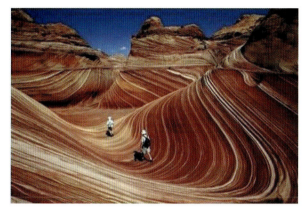

图1-38　自然形态——红崖荒野

图1-39　自然形态——沙漠

解析：大自然的鬼斧神工，形成了独特的线型构成。

图1-40　自然形态——风景（易宇丹 摄）

图1-41　自然形态——雪景（张恺 摄）

解析：阳光下的树木与雪景中的树木，因环境不同而形成不同的自然形态。

2. 人工形态

经过人工制造出来的形态，都属于人工形态。相对于自然形态而言，人工形态是指人类有意识地组合视觉要素或进行构成活动所产生的形态。它是人类有意识、有目的地创造的，如雕塑、服饰、手机、汽车、建筑物等。

人工形态根据造型特征可分为具象形态与抽象形态两种。

1）具象形态

具象形态是依照客观物象的本来面貌构造的写实性的形态，它与实际形态相近，反映了物象细节的真实性和典型性。人物蜡像、秦始皇陵兵马俑（见图1-42）等所表现的就是原型的具体相貌及体态特征。

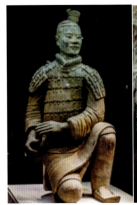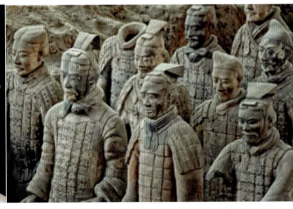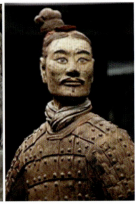

图1-42　具象形态

解析：秦始皇陵兵马俑，位于西安市临潼区，具有重大的历史、科学和艺术价值。其形态逼真，写实的陶俑、威武严整的军阵，向人们展示了中国古代灿烂辉煌的文化，被誉为"21世纪考古史上的伟大发现之一"。

2）抽象形态

抽象是从众多事物中提炼出共同的、本质性的特征，同时舍弃其非本质的特征。抽象形态不是直接模仿原形，而是根据原形的概念及意义创造的观念符号，这使得人们无法直接明确其原始的形象及意义，如图1-43～图1-47所示。

图1-43　抽象形态（铜雕）　　　　图1-44　抽象形态——玻璃钢浮雕（易宇丹 摄）

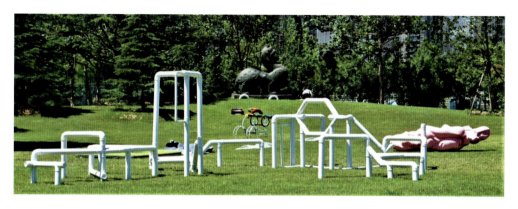

图1-45 抽象形态(张文瀚 摄)

图1-46 抽象形态——木椅(张文瀚 摄)　　图1-47 抽象形态——金属椅(张文瀚 摄)

解析：如图1-46所示，木椅采用了水曲柳木的框式结构，并在木板结构中嵌入了海绵与织物；如图1-47所示，金属椅则采用金属外框结构，并在金属结构中嵌入木板，这种不同材料的组合打破了传统座椅的造型，有助于人们更好地进入放松的状态。

本章主要讲述了立体构成思想的起源、基本概念及构成元素，旨在培养学生对立体造型的感性认识，并深化对立体构成基本形态的理解。这为日后教学的顺利开展和有序进行打下了必要的基础。

通过对本章内容的学习，可使学生基本了解立体构成的知识架构，还能掌握相关的学习方法。

复习思考题

1. 德国包豪斯设计学院的教育对立体构成有什么影响?
2. 简述立体构成的基本概念。
3. 简述立体构成的基本元素。

第 2 章

线材构成

学习要点与目标

(1) 熟悉线材的特性,了解不同材质的线材所具有的独特触觉和视觉心理特征,以及各类形态的线材所表达的不同视觉效果。

(2) 掌握主要线材类型,能够选用恰当的线材来表达设计意图。

本章导读

几何学意义上的线是点的移动轨迹,即线由点生成,但比点多了张力和方向感。在日常生活中,最常见的就是直线。常见的直线有三类:①水平线(横线),其水平方向的延展给人以平稳和冷静的感觉;②垂直线(竖线),与水平线相对应,其纵深感给人以挺拔和膨胀的感觉;③对角线(斜线),其有力的倾角具有明显的方向感和动势。

具有一定长度和间隔的材料可以称为线材。由具备线型特征的材料,按照一定的形式规律组合构成新的形态的过程叫作线的构成。线材是一种基本的几何元素,在立体造型中扮演重要的角色,具有极强的表现力。它能决定形的方向,既可以构成形体的骨架轮廓,成为结构体本身,又可以成为形体的主体元素,将形体从外界分离出来。

线材本身虽然只占据较小的空间,但是可以通过线群的集聚表现出面的效果,而各种面的包围可以形成封闭的空间立体造型。

线材构成所表现的形体因其轻巧和通透的特性,具有半透明的效果。线群的集合会在线与线之间产生一定的间距,通过空隙可观察到各个不同层次的线群结构。线材构成空间立体造型时,其线面间的交错构成是其独特的特点,展现出强烈的韵律感。与面和体块相比,线在结构上更为简约,并且具有更快的速度感和延伸感。

2.1 线材特性与构成

立体构成中的线是指相对细长的形状,它具有向外延展的张力。不同形态或方向的线会给人不同的心理感觉,因此,线材在具有实体物质材料性能的同时,还具备不同的情感特征。

2.1.1 线材特性

直线具有方向性,它硬朗、明确,具有男性气概。具体来说:①水平线形态单纯,是具有冷感的基线。它能体现寒冷、静态的感觉,具有肃静、安定、温顺、和谐等含义。这种线条可令人联想到大海与平原,与色彩中的冷色系列有相似的心理感觉。②垂直线则是相对平稳的线条,有重量感,可表现无限、重力、高尚、严肃、尊严等概念或情感。③对角线是以相同的角度与水平线和垂直线相交,引起人们的注意,带有强烈的刺激性、调和感和均衡感。向上的对角线显得生动、积极、向上;向下的对角线使人感到沉重、消极。④粗直线给人以力量感,显得沉重、豪放、牢固、坚定;细直线则显得神经质、敏锐、微弱、退缩。⑤锯齿

状线会使人感到不安定、不安全、焦虑。

曲线方面,几何曲线是在几何学规则下绘制的图形,它们容易理解且简单明了,如圆、椭圆、抛物线、双曲线、渐开线、摆线等;自由曲线具有女性的优雅、柔和感,其线形复杂,富有变化;C形曲线在弧度较大时,展现出简单、华丽且柔软的效果;S形曲线具有优雅、有魅力、高贵的特点;回形曲线壮丽、复杂,形态难以简单描述。

总之,直线通常表达逻辑的合理性,而曲线则表达情感的趣味性。直线具有方向性,它明确、直接,可代表男性的阳刚气概。曲线无方向性,优雅、柔软、间接,可充分表现出女性的纤细柔和或丰满圆润。

线材在形态构成中根据其硬度和柔韧性可分为硬质线材和软质线材两大类。硬质线材包括金属、塑料、木材、石材、玻璃等加工成形的材料,常用的有粗金属丝、筷子、牙签、吸管、木条、火柴等;软质线材包括棉、丝、麻、毛、纸、化纤、橡胶等加工的线形材料。

1. 硬质线材构成

1)单线连续构成

选择有一定硬度的金属丝或其他线形材料,以连续的线进行自由构成(构成时不限定范围),使其产生连续的空间效果。表现对象可以是抽象的,也可以是具象的。如图2-1和图2-2所示,铁制线材的可塑性较强,能被赋予不同的形态。

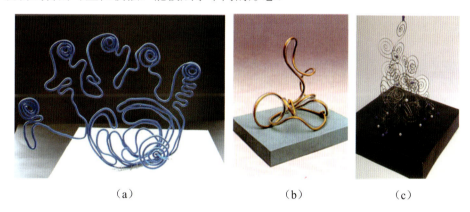

(a) (b) (c)

图2-1 单线连续

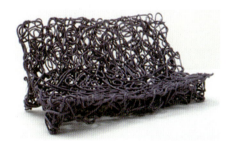

图2-2 单线连续——意大利家具

2)线层构成

线层构成是通过将硬质线材沿着一定方向,按照层次有序排列,形成的具有不同节奏和

韵律的空间立体形态,如图2-3所示。

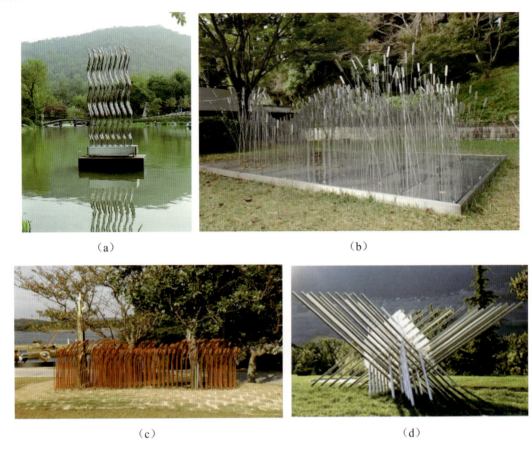

图2-3 线层构成——景观小品

3)垒积构成

垒积构成(也称层叠堆积构成)是指将硬质线材逐层堆积,各层之间没有固定连接点,而是依靠接触面之间的摩擦力来维持形态。这种形态可以根据需要进行调整。它的特点是:易于承受向下的压力,但在横向受力时容易变形甚至倒塌,如图2-4所示。

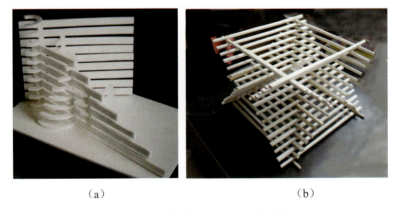

图2-4 垒积构成(1)(姚民义 摄)

（c）　　　　　　　　　　　　　　（d）

图2-4　垒积构成（1）（姚民义摄）（续）

4）框架构成

粗细相同或相似的线材，可以通过粘接、焊接、铆接等方式构成框架基本形，再以此框架为基础进行空间组合，即为框架构成。框架的基本形态可以是三角柱形、锥形、多边柱形，也可以是曲线形、圆形等基本形。一种简单的做法是：使用相同的立体框架，按照一定的秩序排列或交错垒积，其构成形式可产生丰富的节奏和韵律。除了重复排列方式外，框架还可以通过位移变化、结构变化及穿插变化等多种组合方式来创造多样性，如图2-5所示。

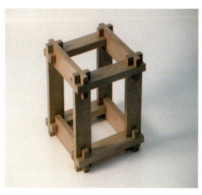

图2-5　框架构成（1）

2. 软质线材构成

软质线材的主要特性是可弯曲。软质线材包括两种类型，一种是以有一定韧性的板材剪裁出来的线条（如白卡纸、铜版纸等），这类线材由于自身重量较轻，在一定的支撑下可以形成立体形态；另一种是软纤维（如毛线、棉线等），其轻巧而有较强的张力感，能够编织成板块形状，围合出体块形状。蜘蛛网就是自然界中典型的软线形态。

软质线材构成常用硬质线材作为支撑软线的基体，即骨架。这种骨架的基本形态可以是

立方体、三角柱形、锥形、多边柱形，也可以是曲线形、圆形等。构成骨架的硬质线材可称为引导线（或结构线），构成方法是将软质线材的两端固定在具有特定形状的框架上。框架上的接线点间距可以等距也可渐变，线的方向可以垂直连接，也可斜向错位连接，形成网状形态。骨架构成的造型控制总体，并起到引导视线以及构成效果的作用。如图 2-6 所示，软质线材可塑性强，能被赋予不同的形态。

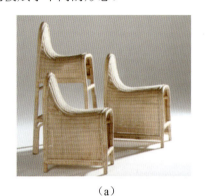

（a） （b）

图2-6 软质线材构成

小知识

即使是相同（或相似）形态的线材，由于材质不同，也会引起视觉和触觉上的不同反应。例如，棉签和牙签、钢管和木条，尽管形状相似，但给人的心理感受却截然不同。棉线、亚麻线、藤条等天然植物材质具有温暖、轻松的亲和力，而钢铁、塑料、玻璃等人工材质则给人带来机械、冰冷、理性的感受。

在三维空间中使用线材构成立体时，应注意结构的造型要轻巧，并且线材间要留有适当的空隙，以增强立体形态的层次感、空间感和韵律感。

案例赏析

如图 2-7 和图 2-8 所示，不同的硬质线材会给人带来不同的心理感受。

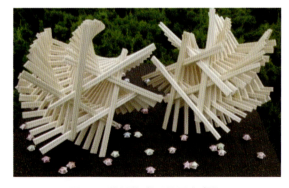 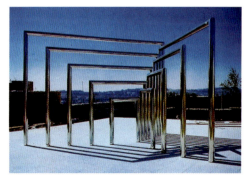

图2-7 线材构成（姚民义 摄）　　　　图2-8 城市雕塑

解析：图2-7所示作品以木质的一次性筷子为材料，通过层叠粘接排列，充分体现了硬质线材的坚固特性。图2-8所示作品则利用金属线材进行有序的重复排列，通过其节奏感有效地缓和了金属线材可能带来的冷漠印象。

2.1.2　线材构成及连接方式

当线材构成是由两个以上的部分组合时需要形成相互的连接关系，而在结构上的连接点称为节点（也称为结点），即造型的部件与部件之间的连接点。线材构成的连接方式概括起来可以划分为滑接、铰接和刚接三类。

1. 线材的滑接

滑接是依靠摩擦力和自重相互连接，可以在水平接触面上下堆积、自由滑动或滚动。滑接的连接方式简单，但不牢固，适合一些体积大、接触面多、质量重的立体形态造型。为了加强滑接节点的牢固度，可以采用一些增强摩擦力的手段，如利用材料的弹性夹持、磁性吸力、使用黏合剂、拉链，采用互锁结构，增设滑轨设施，等等。汽车行业中的滑槽连接板结构就是典型的滑接结构。

图2-9（a）所示的滑接构成采用木材构造框架组合，运用长方形框架相互套接穿插的组合方式，达到环环相扣的立体效果；而图2-9（b）所示的滑接构成借鉴了民间编织竹篓的结构方式，使用条状塑料片编织成桶状构造，既轻巧又牢固。

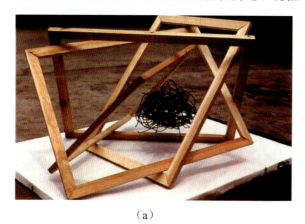
（a）

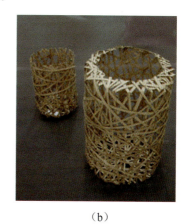
（b）

图2-9　滑接构成（姚民义 摄）

2. 线材的铰接

铰接是一种类似铰链的连接方式，允许部件围绕节点而进行上下左右旋转，实现转向，但相互间却不能分离，构成沿轴向的可动结构。铰接是一种结构较为紧密、牢固度较强的连接方式，是一种可转动连接，这种连接方式给部件与部件之间的配合提供了较大的空间范围，在生活中被运用得最为广泛，如标准件方面的螺帽与螺栓、门合页、手表带的连接等。

如图2-10所示，由链条和滑轮通过螺栓与钢管框架形成组合，其构成了复杂的机械装置，并建立了严密的系统联系。而图2-11所示则是通过螺丝进行铰接组合相同的丁字形扁铁片，

注重不同层次间的高低位置及单根线材的长短搭配，从而在水平和垂直方向上展现了形态的延展性。

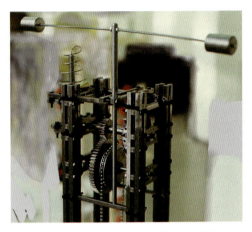　　

图2-10　铰接构成（1）（姚民义 摄）　　图2-11　铰接构成（2）（姚民义 摄）

3. 线材的刚接

刚节点是完全固定、不能移动的节点，类似树干分叉处一样，因而，刚接是三种连接方式中最牢固的。最具代表性的刚接就是焊接和黏接，如图2-12所示。

刚接的优点是形成了连接处的平滑和形体衔接的一体化，结构上的稳定性可以防止松动。金属材料通过焊接完成连接（见图2-13），而非金属材料（如塑料、木材）的连接则可使用黏合剂，再经过打磨连接处的痕迹和涂饰表面形成遮挡。

图2-12　刚接结构　　图2-13　钢管椅子

解析：图2-13所示的作品，其框架由钢管焊接而成，充分体现了金属的强度、韧性和精密度，螺旋状的曲线造型为钢材增添了柔和与流畅的特质。

案例赏析

线材构成在现实中的应用极为广泛，如城市雕塑、建筑景观和工业产品，都体现了线材构成的独特艺术魅力，如图2-14～图2-19所示。

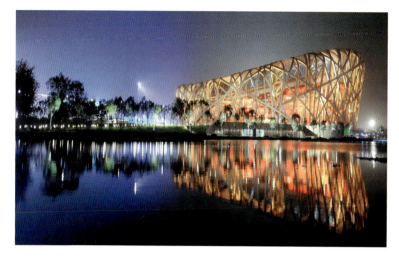

解析：鸟巢的主体框架采用钢结构，各钢构件相互支撑，形成了网络状的结构。

图2-14　北京奥运会主会场——鸟巢

解析：整座建筑通过若干线材围合成圆形的覆盖场地，从而营造出通透的空间感。钢板围合成的柱体结构形成桁架构造，线形活跃，从而减轻了钢板材料的沉重感。

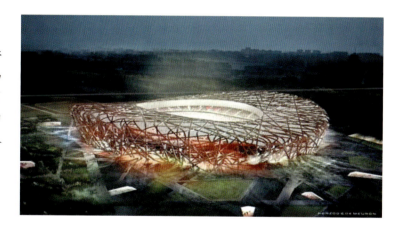

图2-15　鸟巢俯瞰

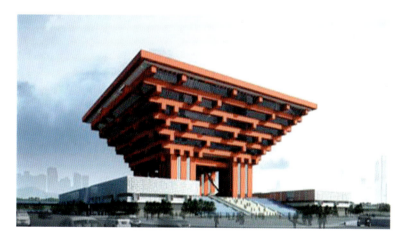

解析：整个建筑由四根粗大的方柱支撑起斗状的主体结构，其设计灵感源自中国古代建筑的斗拱。建筑采用垒积构成的方式，均匀排列的横梁层层向上叠加，支撑着伸出的屋顶。

图2-16　上海世博会中国馆

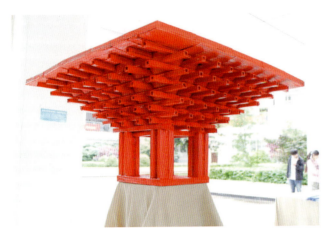

解析：图2-17的设计灵感来源于上海世博会中国馆的造型，使用方形塑料管材搭建而成。材料自下而上逐层堆积滑接，使得形体在空间方向上具有无限扩展的可能。

图2-17　线材构成——仿照上海世博会中国馆的造型

解析：利用塑料片制作多个单元体，然后通过连接件相互铰接构成悬挂状态的照明工具，该结构便于生产和装配。

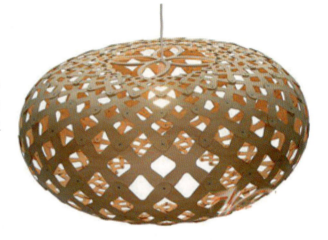

图2-18　灯具

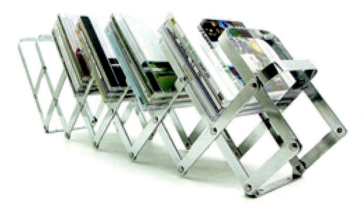

解析：CD架的设计在结构上参考了常见的伸缩门构造形式，并巧妙地利用这种构造创造出一个独立的装置，用于存放物品。可见，灵感多来源于对常见结构特点的细致观察与领会。

图2-19　可折叠CD架

提示：节点的设置要根据形体的功能、材料的特性以及视觉效果等因素来决定。节点既是造型结构的连接点，也是视觉调节因素，其设计应与部件的造型相协调、统一。因此，平时需要留意建筑结构和产品构造的细节，特别是连接方式的处理手法，这样才能在形态的节点构成上选择恰当的结构方式。

2.2 硬质线材构成

硬质线材构成是指使用木棒、金属丝、塑料细管、玻璃柱、厚卡纸制成的方管形条材或类似牙签、筷子、金属圆环等形状的线材组合而成的立体造型。硬质线材的强度较好，具有较好的自身支撑力，但柔韧性和可塑性相对较差。因此，硬质线材的构成可以不依靠支架，多以线材叠加、组合的形式构成，再用连接材料进行固定。硬质线材构成具有强烈的空间感、节奏感和运动感。硬质线材构成分为单体构成组合、框架构成、垒积构成、桁架构成和线层构成（或称线群组合）五种方式，另外还可以自由构成。其中，框架构成主要是体现实体的量，线层构成主要是利用虚空间体现形的展开。硬质线材在构成前，须先确定好支架；构成后，部分线材拆除，只保留起支撑作用的部分硬质线材。

2.2.1 单体构成组合

将线材组成方形、三角形或扇形的单体造型，然后从小到大作渐变排列，并进行变向转体等多种变化。这种构成形式可以表现出构成群体的韵律美，如图 2-20 所示。

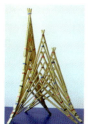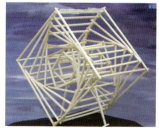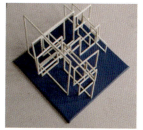

图2-20　单体构成组合（姚民义 摄）

在建筑结构中，线材构成的形式主要有搭接构型和围合构型。

1. 搭接构型

搭接构型（见图 2-21）是指将柱体线材或线框体有序堆叠，可以直立、倾斜、横卧等形式垒积，基本上不依靠那些用来粘连或固定的材料做辅助。鸟窝、儿童玩具中的积木属于搭接形式。

2. 围合构型

围合构型（见图 2-22）是指将线材直立排列围合成封闭或半封闭的空间，如自由高低围

合、高低渐变围合、等高线围合、单形围合、异形围合等。

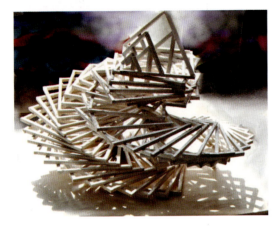

图2-21　搭接构型

图2-22　围合构型

解析：如图2-21所示，该作品采用木制框架层层漩涡状盘旋堆积，较好地把握了造型动态的协调性和空间感。

如图2-22所示，该作品是在一张平面纸板上切割出可以沿垂直方向直立起来的特定数量的线条，然后在纸板的一侧挖出三个圆环，由小到大与直立的线条插接，从而形成塔状的空间。

案例赏析

如图2-23和图2-24所示，建筑中大量线条采用搭接构型和围合构型手段，并将其应用于内部结构或外墙，既有技术性，又有艺术性。

图2-23　搭接构型（某大桥建筑框架）

解析：从大桥的路面、柱子到桥梁的其他构造均采用了搭接方式，便于线条穿插组合，使得桥身既结实又轻巧。

图2-24　围合构型（某大厦走廊内景）

解析：走廊使用钢框架和玻璃幕墙围合成通道，相同单元构架连续排列形成秩序。水平线、垂直线、曲线及倾斜线的组合运用，使建筑幕墙显现出简洁与明快的视觉特征，起到了通透的内外视觉效果。

2.2.2　框架构成

框架构成是将硬质线材固定连接成一体的结构造型方法。首先用硬质线材制作基本框架，再根据需要进行组合、穿插排列，并进行不同的变化。框架组合除了重复形式外，还可以有位移变化、结构变化及穿插变化等多种组合方式。

案例赏析

如图2-25～图2-28所示，框架可以采用方形、圆形、三角形、多边形等基本形状进行重复或渐变的排列组合，也可以在方形、圆形、三角形、多边形等框架中穿插线条。这种造型形式给人一种整体的稳定感、秩序感、韵律感和节奏感。

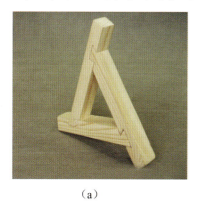 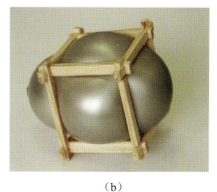

（a）　　　　　　　　　　　　　（b）

图2-25　框架构成（2）

解析：木质框架采用穿插组合，通过改变节点位置及基本形状的大小产生多样化的视觉效果。

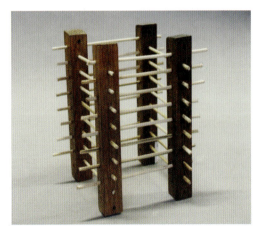

图2-26　框架构成（3）　　　　　　图2-27　框架构成（4）

解析：如图2-26所示，该作品使用硬质线材构建整个基本框架，将基本形作为一个造型单位，通过在不同方向上的变化，在创造节奏感的同时又创造出变化的空间趣味感。

图2-28　框架构成（5）

解析：如图2-28所示，该作品运用木质线材制作基本框架形态，仿照塔形产生向上延伸的感觉，其结构富有逻辑性。该作品也属于垒积构成，使用统一样式的节点插接组合，运用重复、渐变的层排手法，产生较强的空间感、节奏感和韵律感。

2.2.3　垒积构成

垒积构成是指把硬质线材一层层堆积起来，各层间没有固定的连接点，层叠形态可通过

接触面间的摩擦力维持，是一种可任意改变形状的构成方式。垒积构成的特点是易于承受垂直向下的压力，但在横向受力时结构容易倒塌，如图2-29和图2-30所示。

图2-29　垒积构成（2）

图2-30　垒积构成（3）

解析：图2-29所示的作品采用硬质线材进行垒积式构成，体现出强烈的秩序感。图2-30所示的作品，则利用三角形框架的稳定性进行搭建，实现了线条间的相互支撑。

提示：
在制作垒积构成作品时应注意以下几点。

（1）接触点不可过小，否则可能不牢固；接触面也不可过于倾斜，否则易引起滑动；整体重心不可超过底部的支撑面，否则构成物将因失去平衡而倒塌。

（2）作为垒积构成的变形，可以在结合部位施以简单的防滑处理（如设置缺口等），以增加结构的稳定性。

（3）若是需要保存下来，可以用黏合剂将节点固定成刚性节点，但是必须要求不使用黏合剂也能维持稳定。

2.2.4　桁架构成

准备至少6根特定长度的线材，通过铰节点或刚节点将它们组合成三角形，并以此三角形为基础构建成正四面体框架。四面体框架是立体桁架构成的基本单位。桁架在力学上具有重要意义，它利用最少的材料构建较大的构成物。由于各杆件之间存在相互支撑作用，桁架构成能承受很强的外力。桁架的构成原理常用于大型建筑物、承重的框架（如桥梁和起重机吊杆、家具产品）等方面，旨在实现经济且高效的设计目的。桁架构成如图2-31～图2-33所示。

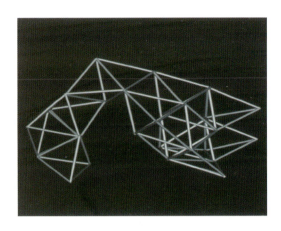

图2-31 桁架构成

解析： 图2-31所示的这件作品采用桁架构成，各个连接点结合得既紧密又灵活。它使用较少的竹材就能取得稳定而结实的承重载荷，并且便于加工制作和组合。

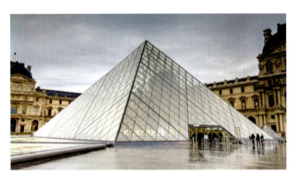

图2-32 卢浮宫玻璃金字塔

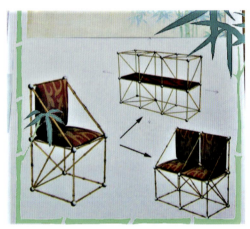

图2-33 竹椅设计方案（姚民义设计）

2.2.5 线层构成

线材本身具有细长的形态特征，因此其视觉效果相对柔和。在造型设计中应尽可能采用组团的形式来呈现线材，以增强视觉冲击力。例如，两根或更多线条组合排列便可产生面的效果。若将硬质线材沿一定的轨迹方向进行有序的线层排列，则会使硬质线材变得优雅而生动，具有很强的韵律感和秩序感，尤其是延伸轨迹为曲线形态时。

如图2-34所示，做线层构成时，要在方向与空间位置上把握好秩序与变化，以渐变为宜，否则设计容易显得凌乱。

(a)

(b)

图2-34　线层构成

解析：如图2-34（a）所示，六边形的线材构成层层套接、环环相扣，具备线层构成的基本特征，表现出线层的强烈秩序感和空间进深感。图2-34（b）所示的线群由三组线层组成，形成了丰富的视觉效果和强烈的运动感，产生了韵律美。

如图2-35和图2-36所示，硬质线材因其便于组合、可塑性强等特性在设计中被广泛应用。

图2-35　木质家具

图2-36　展示设计模型

解析：硬质线材在设计中的应用实例，体现了其极强的可塑性。

小知识

结构力学中的结构技术，如桥梁、平行屋顶构架、拱形屋顶构架等建筑形式，都属于应用构架技术组合而成的线立体构成。这些结构都具有技术与艺术的双重特征。因此，在学习线立体构成时，对造型的结构力学问题的理解也很重要，需要在实践过程中亲自体验才能了解并准确应用。

2.3 软质线材构成

软质线材包括两种类型：一种是用具有一定韧性的板材（如纸版、塑料板、钢板等）剪裁出来的线，这类线由于自身的弹性，能够在一定的支撑下形成立体形态；另一种是软纤维（如毛线、棉线等），必须依赖框架的造型变化而变化。

案例赏析

如图 2-37 和图 2-38 所示，软质线材构成具有柔韧性、可弯曲性和弹性等特征。

图2-37　软质线材构成（纸材）

图2-38　软质线材构成（塑料板）

解析：图 2-37 和图 2-38 所示作品较好地运用了软质材料的可塑性，其良好的韧性塑造了自由卷曲的构造，纸张的色彩运用使作品视觉效果丰富，塑料的透明性使作品显得轻快。

2.3.1 抻拉构成

软质线材很难独立构成较大的空间，常常需要借助支撑框架才能保持稳定。细线容易弯曲，但若被抻拉就会表现出很强的抵抗力。例如，弓箭的构造便是利用竹条或钢材的弹力将弓弦拉紧，当拉动弓弦时就会产生很大的弹力。现代桥梁多采用斜拉结构，既结实又节约材料，其形状显得轻巧明快。

将压缩材料加工成"丨"形、"X"形、"Y"形、"T"形等不同形状的基本单元，然后利用拉伸线作为连接轴，将基本单元连接成互不接触的结构体，这种结构被称为抻拉构成，如图 2-39 所示。

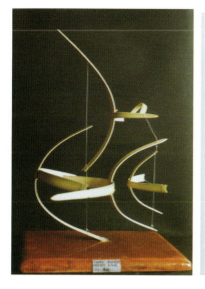

解析：本作品巧妙地利用软线的抻拉达到力学上的平衡，拉伸线选择了最有效且距离较短的部位。

图2-39　抻拉构成

注意：为了避免拉伸线喧宾夺主，应使用结实且柔软的线；底座必须具有一定的厚度和硬度，并且本身不易变形；为了使软线材料产生飘浮在空中的感觉，应该研究形态的配置和色彩效果。

案例赏析

如图2-40和图2-41所示，若将抻拉构成原理应用于建筑或工业设计中，可节约许多材料，同时还能够减轻设计物的重量并提升美感。

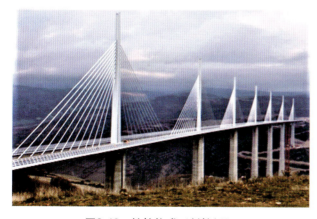 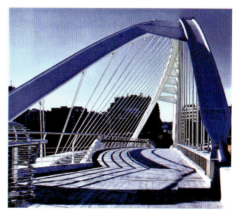

图2-40　抻拉构成（斜拉桥）　　　　　　图2-41　抻拉构成（悬索桥梁）

解析：图2-40所示的大桥，利用抻拉构成使桥面重力能够均匀地被斜拉钢丝所牵引，从而减小了桥墩的尺寸，使得大桥结构既轻巧又牢固。图2-41所示的悬索桥梁，运用抻拉构成使大桥结实牢固，均匀排列的细钢丝能够拉起大跨度的桥面。

2.3.2 线织面构成

线织面是由直线运动形成的曲面（如圆柱面、圆锥面、螺旋面和双曲面等）交织而成的构造体。线织面构成的基本原理是：直线的两端各沿着不在同一平面上的导线运动。其中，圆柱面是以同轴的相互平行的两个圆为导线进行平行移动；圆锥面是以一个点为圆心，母线沿着穿过该点的直线的垂直平面上的圆进行旋转移动；螺旋面是母线与导线保持一定夹角进行旋转运动所构成的曲面；双曲面是以不相交的直线为导线，与其相交的母线在导线上进行顺势移动。

同时，以基本线织面为基础，通过连接位置的差异、运动方向的变化等手段，可得到变化无穷的线织面。这是线织面材料构成空间立体造型所独具的表现特性，而面材和块材则无法实现这种细密交织的形态。

线织面常使用硬质线材作为牵引软线的基体，即骨架，如图 2-42 所示。

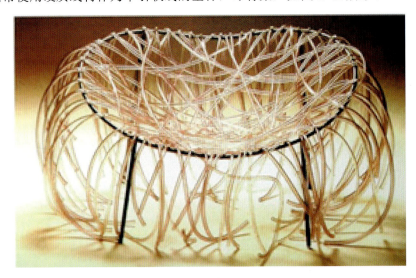

图2-42 线织面骨架

在制作线织面时，需注意骨架上的接线点与各边的数量要相等。骨架上接线点的间距可以进行等距分割，也可以从密到疏渐变排列。线的方向可以垂直连接，也可以斜向错位连接，构成方法是将软质线材的两端固定在具有一定距离的骨架上，横边连接竖边，或上部边框与下部边框交错连接，形成网状形态。在圆周框架上的线群构成，如果将圆周上等分点作为接线点，其水平位置的直线可产生水平渐变的效果。为了增强其形态变化，可以在框架上同时用几组线群进行交错构成，产生丰富多样的交错结构。

 案例分析

如图 2-43 和图 2-44 所示，线材与框架的结合，可以打线结或在框架上打小孔，然后用线穿过小孔并固定在框架上；或将木条割成切口，再用白乳胶黏合固定软质线材。

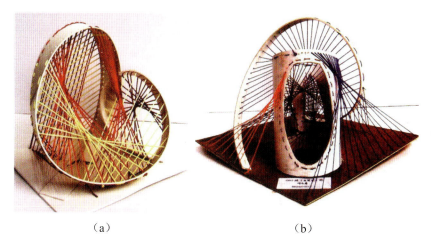

（a） （b）

图2-43 线织面构成（1）

解析：图2-43所示的作品采用螺旋形导线，通过软质线材的交错运用，线层相互交织，使得整个作品形态优雅，视觉效果丰富。

（a） （b）

图2-44 线织面构成（2）

解析：图2-44所示的作品较好地运用了线材连接位置的差异，通过运动方向的变化，营造出神秘多变的线织面。

注意：骨架线过粗会降低轻快感；线群间隔过宽则会有粗糙的感觉，并且曲面的关系也会很薄弱；线群间隔若过密，由线群交织成的韵律感就会受到影响。同时，线材要固定结实并始终保持直挺，若线条变松则会使直线打弯而失去平滑的效果。

2.3.3 编结构成

编结是指将软质线材通过编织或打结的方式进行结合。软质线材包括由藤条、棉、麻、丝、毛、纸、化纤、橡胶、尼龙塑料等加工而成的线形材料。软质线材自身很难定型，且视觉上

缺少力度感，但若将其进行编织或依托硬质线材进行牵引，则能获得较强的造型空间，同时也能提升它的力度感。编结构成通常有两种方式，即软质线材自身的编结，以及软质线材与硬质线材之间的编结。编结既可以是单一线材的编织、打结，也可以是多组不同材质、不同颜色、不同粗细的线材进行编结。

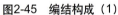

案例赏析

如图2-45和图2-46所示，用软质线材进行编结可使其产生圆、方、曲、直等变化，其形式丰富，装饰感较为明显，因此被大量应用到家居产品上。

 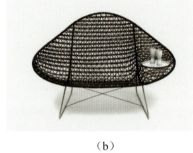

（a） （b）

图2-45 编结构成（1）　　　　　　图2-46 编结构成（2）

解析：图2-45所示的椅子采用木质框架，通过密集的尼龙线编织成有弹性的坐面和靠背，不同方向的线群交织，使得整体结构轻盈通透。

图2-46（a）所示的座椅取名为"雏菊"，采用钢管框架作为骨架，用连续排列的尼龙线缠绕在骨架上，交织成通透的椅身，与实心的坐垫形成鲜明的对比。图2-46（b）所示产品的主体框架为金属管，坐面、靠背及扶手采用塑料藤条纵横交织制作，同时又编织出富于装饰效果的图案肌理。

编结技术自古就有，几乎与人类文明相伴发展，如原始人利用编结技术织网。千百年来，由于编结技术易于掌握，至今仍然广泛应用在建筑、家具、工具和服装制造领域，被人们广泛使用，也美化了生活环境。

知识拓展

计算机辅助设计在建构虚拟景象中的应用

使用计算机进行立体构成练习，能够提高制作效率，可以在制作实物模型之前看到虚拟模型效果，进而使构思在计算机上得到修改和完善，避免实物制作后的反复修改，从而提高制作效率。

立体构成是一种基于立体空间环境的构成表现，在纸面上进行二维手绘很难准确地表达

出设计意图，仅使用草图的方式不足以探讨空间结构，因此学生只有将设计方案完全实物化之后才能对设计的最终结果进行判断。而问题在于，传统的手工设计方式需要学生花费大量的时间和精力，而当一个方案制作完成后，几乎很难再次对模型进行修改和调整。发现问题后，唯一的选择只有重新制作。这样，很多学生往往会丧失修改设计作品的热情和勇气，导致一些作品失去了完善的机会，从而留下遗憾。

直观的可视性和强大的修改功能是设计专业的每位学生都期望拥有的。计算机辅助设计的优势在于形体创建的便捷性和快速修改的能力。在计算机虚拟的三维空间中进行形体创建，可以给学生提供一个进行形体推演、完善方案的机会，这充分体现出了计算机在形体推演上的绝对优势。当学生在虚拟空间中得到一个经过多次推敲的造型后，就能以此为参考继续开展实体模型的制作。

除了在立体构成方案设计阶段发挥作用外，计算机还可以对全数字化的设计及制造流程进行实践。立体构成不仅需要造型美观，也需要涉及材料、加工工艺以及力学结构等方面，并且需要切实地制作实体模型。设计学院的学生和教师都有这样一种印象，认为计算机在基础课程中的应用是理论上的。计算机设计的方案可能看起来很好，但与实际的产品实物之间还是存在着巨大的差异。如何协调好虚拟与现实的关系，是实现计算机应用需要解决的一个难题。设计是一种实用艺术，借助计算机可以快捷地得到设计方案，但转变为实物则需要费很多周折。无论是手工制作模型还是到模型厂进行模型制作，都难以取得效果与时间成本上的平衡。

在借助先进的数控快速成型设备直接生成实物模型的过程中，可以充分感受到数字化设计流程的精确性以及便利性。快速成型（rapid prototyping）是一种借助计算机和数控加工设备的先进制造技术，可以将原本需要数天甚至数周的模型制作工作在数小时内完成。以往该技术存在一些局限性（如模型精度不高、成品效果难以与传统模型加工流程相媲美），但随着技术的进步，该技术已经逐渐成熟，具备了较强的可操作性。

在设计过程中主要有两种数字化加工方法：一是利用高精度的激光雕刻机完成平面形状拼插模型的零件切割；二是利用先进的三维打印技术生成一些用传统加工方法很难加工的形体，使学生们的创意不受加工方法和工艺的限制，借助数字化加工技术全部转化为实物模型。

这些使用数控设备加工的模型具有传统手工制作模型所不具备的诸多优势：① 具有超高的精度，模型的精度可以达到 0.1 毫米，保证数字模型与实物模型之间的高度一致；② 具有批量生产的能力，如三维打印机可以一次性完成多个模型的制作；③ 具有极高的制作效率，所有模型在生产过程中所用的时间都可以控制在理想的范围内；④ 具有生成任何形体的能力，三维打印技术理论上可以不受加工工艺的限制将任何三维模型转换为实物。

除了三维打印技术之外，还可尝试使用数控切割技术，利用矢量文件作为切割路径，以此来精确切割材料。首先在计算机软件中对模型的组合方式进行探讨并确定设计方案，之后在激光雕刻机中导入所绘制的 CAD 图形文件，并使用该文件来控制切割刀头的运动轨迹，最终得到所需要的模型部件。由于要制作的模型具有大量的相同部件，传统的手工加工方法很难确保各个零部件之间的一致性，而配合使用激光雕刻设备，由计算机控制切割的形状和力度，能够很快地得到所需的组件。从零件的切割断口不难看出该切割方式具有很高的精度，所切割的零件始终保持高度的一致性。

设计初期需进行方案推敲及虚拟组装，并在计算机软件中预览其最终效果。其中，设计

方案的推演和模型制作过程体现了计算机辅助设计在立体构成课程学习中的辅助性作用，设计制作流程充分发挥了计算机辅助设计的优势，即在设计前期就对最终结果有较强的把控能力，同时后期制作与设计又能保持高度的一致性。在立体构成设计中，计算机的介入能在一定程度上改变传统课程的面貌，将学生从繁杂重复的手工制作中解脱出来，从而专注于设计作品本身，有助于创造力、想象力的发挥。三维建模软件生成的图形如图2-47～图2-51所示。

图2-47　三维建模软件生成的图形结构（局部角度）　　图2-48　三维建模软件生成的立体透视（1）

图2-49　三维建模软件生成的立体透视（2）

图2-50　三维建模软件生成的立体透视（3）

图2-51　三维建模软件生成的立体透视（4）

　　线材介于面材与块材之间，因而兼具两者的特点，它是立体构成造型中最常用的材料形式之一。线的构成也是造型活动中最常用的表现手法之一。本章重点讲解了线材构成的不同结构与造型方法，这些方法是立体构成课程教学中必须掌握的内容，同时线材也在现实生活中得到了广泛运用。

　　通过本章的学习，有助于学生正确认识和理解线材的视觉与触觉特性，掌握使用线材进行立体构成的基本方法，还有助于提高学生对生活中美的感知能力，进而创造性地进行线材构成。

　　本章最后探讨了计算机辅助设计在立体构成中的应用，这种应用并不是单纯地学习应用软件来进行造型，而是利用计算机的优势来帮助学生推敲形态、完善设计，其核心仍然是立体构成设计本身。借助计算机辅助设计，学生可以对设计方案有更强的把控能力，并进行灵活的调整和修改，使设计方案得到不断的完善和及时的调整。在这一过程中，学生可以对先进的加工工艺进行深入的了解，并感受数字一体化加工的魅力，数字化产品不再是虚幻的，而是触手可及的。

1. 简述线材立体构成的特点和造型方法。
2. 不同材质的线材各有什么特点？会组成什么样的构成效果？

课题内容：构成一个软质线材或硬质线材的立体形态，可以是抽象形态（如抽象雕塑），

也可以是实用产品的形态（如家具、灯具等）。

要求：

(1) 从不同主题或倾向构思出多张草图，然后选出 1 张制作正稿。

(2) 尺寸：适宜放置于与 A4 纸张大小相当的底板基座上。

(3) 做工精细，形态新颖，整体美观。

(4) 写出设计说明并附手绘草图。

第3章

面材、块材及综合构成

学习要点与目标

(1) 了解加工不同面材的材料与工具。
(2) 了解面材立体表现的形式与步骤。
(3) 了解块材立体表现的形式与步骤。
(4) 了解块材疏密组合的规律。
(5) 培养学生对面材、块材的造型观念,提高学生的形象思维和逻辑思维能力。

本章导读

面材是介于线材与块材之间的材料形式,种类较多。现实中的许多立体造型都具有面材构成的特点,如建筑、包装及各种容器的造型等。面材具有充实、延伸等特征,通过堆积重叠,能达到体块的效果。利用面材重叠间距的可变性,按一定的比例、次序,或渐变、或重复、或发射地排列面材,能产生丰富的层排构造效果。把面材围成柱形后进行折叠或弯曲,可构成丰富的柱式造型。

点立体是形态构成中最基本的元素,它具有长短、宽窄及运动方向的变化特性。它是由各元素相互对应、相互比较而确定的,其形态活泼多变,具有很强的视觉引导作用。

块立体占据实际的三维空间,具有体积、容量、重量。它能限定并创造空间,具有较强的视觉效果,在一定程度上能抵抗外界施加的冲击力、压力和拉力等。块立体通过渐变、放射和特殊排列等形式的变化,会产生更加丰富的结构效果。

通过线、面、块的综合构成训练,可使学生树立从平面到空间、从空间到立体、从立体再到综合立体的立体思维观念。

3.1 面材构成

面材是介于线材与块材之间的材料形式,面材应具有长、宽两个维度。面的形态特征是平薄且具有延展感。面的方向、角度不同会产生不同的效果,从面材的边缘观察时,面材展现出线状的特征,从其他角度观察时,面材则呈现出块材的感觉。在现实中,许多立体的空间造型都具有面构成的特点,如建筑、包装及各种容器的造型等,都是以各种不同的面材构成的立体。因此,通过对各种面材的构成练习,加深对面材结构的立体空间认识,对立体造型设计及空间设计具有重大的启示。

面材构成具有很大的灵活性和功能性。在二维空间的基础上,为面材添加深度维度,便可形成立体的空间造型,如图3-1～图3-4所示。

第3章 面材、块材及综合构成

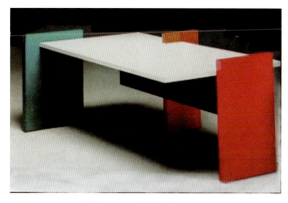

图3-1 面材构成（1）

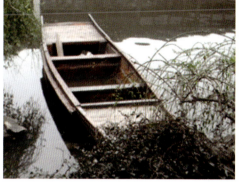

图3-2 面材构成——木船（易宇丹 摄）

解析：在图3-1中，使用不同色彩的面材，以和谐而富有节奏感的几何形状进行组合。该组合色彩对比强烈，追求面材构成的装饰效果。在现实中还有许多造型是由面材构成的，如图3-2所示的这艘小木船。

（a）木门板与金属（张艺 摄）

（b）雨伞（郑现章 摄）

图3-3 面材构成（2）

图3-4 面材构成——展板（张艺 摄）

解析：通过选用不同尺寸的板材并搭配强烈对比的色彩，再根据不同环境的需求进行错位、重叠或渐变等视觉处理，可以有效提升作品的宣传和提示效果。

3.1.1 面的基本形态

面是线的移动轨迹,也是点面积扩大的结果,是空间立体构成的重要元素之一。面的典型特征是其长度和宽度远大于厚度,所以面在形态上给人以轻盈、飘逸和延伸的感觉。

面的基本形态非常丰富,主要有平面和曲面两种,如表3-1所示。

表3-1 面的基本形态分类

面的基本形态		举例说明
平面	规则平面	几何形、偶然形
	不规则平面	
曲面	规则曲面	几何曲面、自由曲面
	不规则曲面	

面的基本形态中,无论平面或者曲面都有规则和不规则之分。其中,规则平面包括圆形面、矩形面、三角形面等,如图3-5~图3-7所示;不规则平面包括任意形面、偶然形面等,如图3-8~图3-13所示。

图3-5 圆形面建筑

图3-6 矩形面建筑

解析:如图3-5所示,圆形面具有一个中心点,能够产生视觉集中的效果,给人以圆润、流畅、圆满的视觉效果。而图3-6所示的面形由直线和直角构成,是一种规则且线条明晰的面形态,具有很好的稳定性。

解析：如图 3-7 所示，三角形面在结构上属于较稳定的形态，具有很强的视觉稳定性。

图3-7　三角形面建筑

解析：如图 3-8 所示，任意形面的建筑展现了较为灵活和自由的形态，不受传统约束，给人耳目一新的感觉。

图3-8　任意形面建筑

解析：如图 3-9 所示，该作品采用不锈钢金属面材，金属的反光效果赋予作品独特的现代美感。这个富有生命形态的面作品，给人以舒畅、和谐且自然的感觉。

图3-9　任意形面作品（易宇丹 摄）

图3-10 偶然形——岩石

图3-11 偶然形——松花蛋（张艺 摄）

图3-12 偶然形——天空（易宇丹 摄）

图3-13 偶然形——水面（易宇丹 摄）

解析：偶然形具有不确定性和偶然性，变化多样。

3.1.2 面材的加工与构成形式

面材的材料较多，包括各种纸板、胶合板、硬塑板、玻璃板、金属板等软硬不同的面材。其中，纸板材以其挺拔坚固、厚度适中的特性，提供了良好的直观效果，便于进行切割、弯曲、连接等手工操作，适合用于制作模型。

面材构成大部分表现为空心结构，这种结构可通过面的折叠来实现。通过对面材进行刻画、切割和弯曲，可形成由面材包围的立体造型。面材本质上是平面素材，要将"平面转换成立体"，必须对平面进行适当的加工处理，从而创造出具有深度的三维空间。面材的加工方法不同，产生的效果也会不一样。

1. 重复排列构成

重复排列是将若干个面进行有序的排列组合而形成的立体形态。在排列时应注意空间的距离、前后的位置、疏密的控制，以及形成立体的整体感和韵律感。重复排列的形式可以是单一的层叠重复，也可以是渐变，还可以是近似的变化形式，如图3-14～图3-18所示。

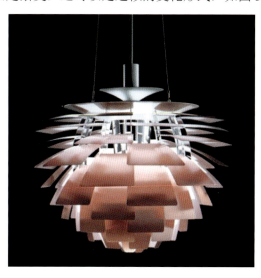

图3-14　重复排列——PH灯

解析：如图 3-14 所示，这是丹麦设计师保尔·汉宁森（Poul henningsen）设计的 PH 灯，面材的巧妙运用和排列体现了工业设计的根本原则、科学技术与艺术的完美统一。该设计使光线通过层叠的灯罩形成柔和均匀的效果，分散的光源缓解了黑暗背景的过度反差，灯罩的阻隔避免了光源眩光对眼睛的刺激。

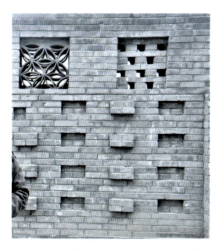

图3-15　重复排列——墙面（易宇丹 摄）

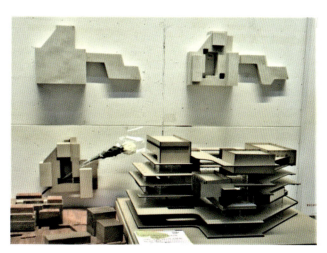

图3-16　重复排列（1）（张艺 摄）

解析：图 3-15 所示的墙面采用青砖规则的凹凸处理，改变了人们的以往认知。图 3-16 所示的作品是采用模型板进行重复排列组合而成的立体形态。

解析：如图 3-17 所示，作品通过在大小不同的方形里切割圆形及色彩的变化，形成了新的立体形态。

图3-17　重复排列（2）（张艺 摄）

图3-18　重复排列（3）（张艺 摄）

解析：如图 3-18 所示，这是采用吹塑板进行重复排列与穿插组合而成的立体构成作品。

2. 切割折叠构成

切割折叠是通过对平面进行切割、折叠或弯曲而形成的空间立体形态，如图 3-19～图 3-21 所示。切割折叠构成的过程首先是通过切割去掉面料中多余的部分，然后进行折叠，从而转化为立体造型，包装盒常采用这种形式。切割折叠包括直角切割和拉伸切割等。直角切割，是在"田"字形的纸上切掉一个 45°的三角形，曲折后便成为一个底面为多边形的立体造型。拉伸切割，是在切割的基础上进行折屈、弯曲、压曲等处理，完善面形态的空间，从而形成新的立体形态。

（a）学生作品（易宇丹 摄）

（b）学生作品（周海峰 摄）

图3-19 切割折叠（1）

解析：如图3-19所示，切割折叠作品使用色卡纸材料，通过切割和折叠的方式处理，可使立体造型更加丰富和饱满。

 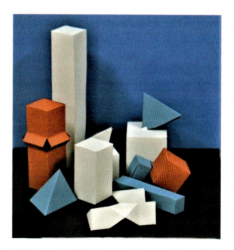

图3-20 切割折叠（2）（马琳 设计制作） 图3-21 切割折叠——包装盒（张艺 摄）

解析：如图3-20所示，通过内部红卡纸与外部白卡纸的色彩对比，以及蝴蝶形的重复渐变切割和折叠处理，使立体形态更加灵活，富有节奏感。如图3-21所示的作品，是通过切割、折叠和黏合形成的包装盒形态。

3. 弯曲屈折构成

弯曲构成利用面材的折叠和弯曲来加强材料的强度，由此形成的形态同时加强了视觉和力学强度。如图 3-22 所示的悉尼歌剧院外观，由三组巨大的壳片组成，耸立在钢筋混凝土结构的基座上。高低不一的尖顶壳片，外表用白色釉瓷铺盖，在阳光的照耀下，既似竖立的贝壳，又如一艘巨型的白色帆船，故有"帆船屋顶剧院"之称。

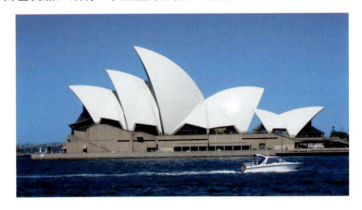

图3-22 弯曲构成——悉尼歌剧院

案例赏析

如图 3-23 和图 3-24 所示，带状面材通过卷曲和扭转可以形成连续的曲面立体。若再结合宽窄厚薄、上下前后及曲率方向的变化，曲面结构的韵味和张力会得到进一步的强化。

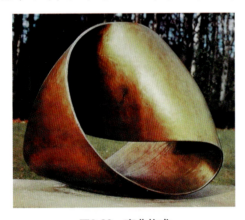
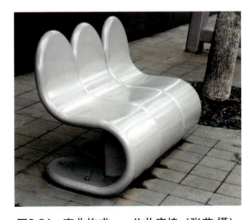

图3-23 弯曲构成　　　　　　　　图3-24 弯曲构成——公共座椅（张艺 摄）

解析：图 3-23 所示的雕塑作品由扭转相接的金属面材构成，弯曲的曲面加之金属的光泽，使作品与周围环境形成强烈的对比，从而加强了作品的时尚感。图 3-24 所示的公共座椅由卷曲的金属面材构成，展现出简洁、明朗的现代美感。

构成学奠定了包豪斯的历史地位，而立体构成在包豪斯的成就中体现得更为集中和典型。例如，约瑟夫·阿尔伯斯（Josef Albers）在"纸面材造型"和"纸切割造型"方面的成就；

拉兹洛·莫霍利-纳吉（László Moholy-Nagy）在体积空间、结构等方面的深入研究等，都为面材的加工技术奠定了基础。

面材的形状具有一定的延伸感，其侧面边缘近似线材。面的表现力与面积、肌理、色彩的关系密切。使用纸质材料为面材进行切割、扭转、折叠、弯曲、刻画、凹凸、粘贴等多种形式的加工，能产生丰富的立体效果。

折叠是将一块平面的材料折成立面。折叠后保留一定的角度，使之形成一个具有深度的空间。折叠加工的形式包括单折、重复折、反复折等。

案例赏析

如图3-25和图3-26所示，纸面材通过折叠、弯曲或切割等加工手法，形成了丰富的立体造型。我们在进行面材构成时，面材的边缘需要相互连接以形成完整的立体结构。

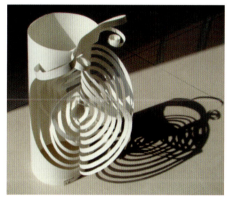
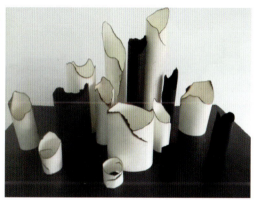

图3-25　面材柱式弯曲（张艺 摄）

图3-26　面材弯曲构成（张艺 摄）

解析：如图3-25和图3-26所示的作品，采用分割与卷曲的方法对卡纸进行加工处理，通过色彩对比增强了造型的丰富性，灵活的表现手法为造型带来了活跃的气氛。

提示：现代设计应具有鲜明的时代特征。学生应在常见的材料中发现设计的潜力，并通过丰富的创造力，将理性与情感结合起来。设计应根据材质、色彩、尺度、比例等使立体形

态更好地传达心理感受，从而产生强烈的美感。

4. 薄壳构成

薄壳构成是一种利用面材的折叠或弯曲来加强材料强度的形态，其名称来源于蛋壳、贝壳等自然界中的壳状物。自然界中的贝壳、乌龟壳、花生壳、螃蟹壳和昆虫壳等，都具有非常显著的强度和曲面特性。在仿生设计中，设计师设计出许多薄壳式的形态。薄壳构成设计需注意线型的曲直、凹凸及层次的变化，以形成既统一又富有主次的丰富形态。

案例赏析

如图3-27和图3-28所示，大型剧场、体育馆、艺术馆的屋顶常采用薄壳构成。

图3-27　面材折叠形成的薄壳构成（易宇丹 摄）

解析：如图3-27所示，上海世博会的这两组建筑采用面材折叠制成的薄壳构成。折叠的面材形成了建筑的多面球体形态，丰富了建筑的视觉效果。

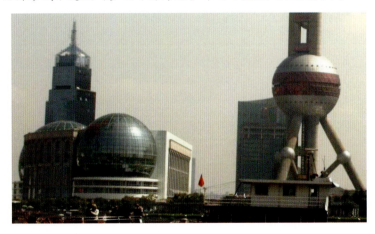

解析：如图3-28所示，上海外滩的东方明珠建筑采用了弯曲面材的薄壳构成。弯曲的面材构成的球体结构，其时尚、独特的建筑风格成为上海的标志性建筑。

图3-28　面材弯曲形成的薄壳构成（易宇丹 摄）

5. 压插结合构成

用纸板制成的包装盒中，底口常采取压插法。此法是在封口板上切割出互相嵌合的斜形切口，经过包装物的挤压后，能够承受一定的负重。如果物品重量较大，内部还可加装一个衬板，外部加上封口条即可加固。

案例赏析

如图3-29所示的压插结合实例，展现了平接和插接技术，其中折面通过互相插接形成一个统一的整体造型。

图3-29 插接面材（雕塑）

解析：如图3-29所示的雕塑，利用金属线材插接面材的构成形式，通过金属面材的大小组合变化及对空间视觉的调整，表现出面材的抽象性与不确定性。雕塑中的面材宛如一双手，形成了一种仿生的视觉效果。

6. 集聚构成

集聚构成是将单体的面材造型按照设计者的构思灵活组合，形成个性化的独立造型。

单体造型要精巧、简练，避免琐碎，具有一定的厚度和整体感。在单体连接时，要处理好整体与局部的关系，避免排列上的松散，以表现出形象的重复美、韵律美和秩序美。

注意：集聚形式分为列盘式、渐变式、立体集聚式等。设计时，要注意形象的主次、实虚、重心稳定、大小比例、高低长短和疏密变化，使形象完整、丰富，层次错落有致。如图3-30和图3-31所示展示了不同集聚形式的设计实例。

图3-30 渐变式（易宇丹 摄）

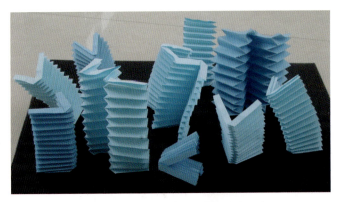

图3-31 立体集聚式（周海峰 摄）

解析： 图3-30所示为采用金属条渐变手法设计的凳子。而图3-31所示为用色卡纸制作的立体集聚式构成，其中不同的单体组合丰富了整体的立体造型，突出了群体感。

面材就其本性来说，不具备占据空间的能力，但将面材重叠起来，就能组成块材的形态。将若干个面材按比例、有次序地排列成一个形态，基本形可以是直面、弯曲或曲折面，可通过放射、渐变、重复等手法表现。通过面材单体的集聚构成的作品，如图3-32和图3-33所示。

图3-32 面材单体的集聚（1）（张艺 摄）

解析： 如图3-32所示，作品通过纸板面材的单体重复和集聚，丰富了立体构成的表现手法。

解析： 如图3-33所示，作品采用模型板材料的单体重复和集聚形式，通过不断重复把建筑模型的功能表现出来，让人们在空间中得到心理上的满足。

图3-33 面材单体的集聚（2）（易宇丹 摄）

提示：面材的重叠排列，相互之间的距离要有一定的规律，可以是等距、渐变、围绕一个中心，或形成向外放射的排列等，从而组合成具有空间特性的立体造型。

7. 仿生构成

仿生构成是一种运用面材加工来表现自然界形态的构成方法。面材在三维造型的简化、抽象化方面具有独特的功能。自然界中的矿物、植物、动物等，其形体和内部组织的有序排列，展现了天然形体的装饰性、抽象性和艺术性。我们可以巧妙地运用面材来模仿自然界的形态，强调它们的特性，创造出饶有趣味的作品。

在仿生结构的造型中，包括人物、动植物等。对于人物的造型，我们要了解和把握人物的内心世界和性格特点；对于动植物的造型，我们要了解它们的生长结构及体貌特征，捕捉它们的特征，进行归纳概括、夸张取舍，突出部分造型，去除不必要的局部，从而构成一种超越自然形态的、更为纯粹的装饰造型。

案例赏析

如图3-34～图3-36所示，仿生构成作品在加工手段上需综合运用各种手法和表现形式。在突出局部的同时，也要平衡凹陷的部分。进行自由曲面加工时，要准确把握曲面折叠的结构变化，准确地表现造型的起伏关系，并适当运用切割、拉伸等手法以展现造型的多样性。

图3-34　面材加工的仿生构成　　　图3-35　室外仿生构成——座椅（易宇丹 摄）

解析：如图3-34所示，面材通过卷曲扭转的加工处理，使鸽子的仿生结构显得天然纯美，表现出生命的无限活力。图3-35所示的公共座椅采用金属进行仿生造型，其独特的设计和明亮的蓝色，使其在周围环境中格外引人注目，成为一道亮丽的风景线。

解析：如图3-36所示，茶杯采用独特的仿生造型结构，并配以明亮的色彩，因此格外引人注目。

图3-36　仿生结构茶杯（易宇丹 摄）

3.2 点立体构成

点立体是在空间中构成的形体，是形态中最基本的元素和最小的表现单位。

3.2.1 点立体构成的特征

点立体在空间中呈漂浮状态，具有大小、位置等属性，并可具有运动方向，这些特性是由各元素相互对应、相互比较而确定的。点立体的尺寸有一定的限度，超过这个限度，它们会随着体积的扩大而失去点的特性，变成块立体。通常，点立体构成需要与线体、面体或块体配合，从而实现支撑、附着或悬挂的效果。

点立体的外观形态可以是任意的，其表现形式丰富多样，如同衣服上的扣子，或方形、或圆形、或角形、或其他形状，此外还有实心与空心的变化。近年来，动态艺术领域更多地采用点立体构成，并加入电动元素，使其空间感更加强烈。

案例赏析

如图3-37～图3-43所示，相对集中的点立体构成给人以活泼、轻快和运动的感觉。在构成时，我们需要处理好它们之间的大小、距离、疏密、均衡等关系。点立体的形态不同，会产生不同的心理感受。例如角状点立体有强烈的冲击力，而曲状点立体则有柔和的漂浮感。

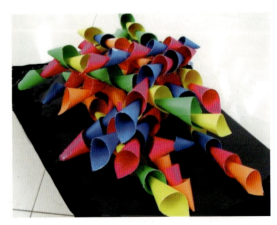

图3-37　点立体渐变重复（周海峰 摄）

解析：如图3-37所示，这是用不同颜色的色卡纸制成的点立体的重复集聚，作品的色彩活跃，图形风趣、可爱。

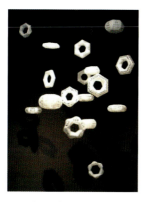

图3-38　点立体集聚（易宇丹 摄）　　图3-39　点立体集聚——清折纸（张艺 摄）

解析：如图3-38和图3-39所示，通过纸的镂空、折叠制作的几何形，经过点立体的集聚以及悬挂的构成，营造出虚幻动态的立体空间。

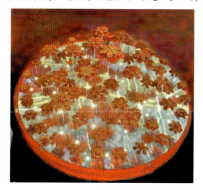

图3-40　点立体集聚——工艺品　　　图3-41　点立体集聚——气球

图3-42　点立体重复（1）（周海峰 摄）　　图3-43　点立体等距离重复（易宇丹 摄）

解析：图3-42所示的作品使用了现成的点立体，通过重复排列聚焦成苹果的造型，强烈的红色使图形突出且可爱。而图3-43所示的餐馆，其室外的装修采用砂锅形状的设计元素，通过等距离重复的手法来突出餐馆的特点。

3.2.2 点立体构成的应用

点立体是形态中最基本的元素和最小的视觉单位,其视觉效果会随着点的大小变化而给人以不同的空间感受。当点的大小改变到一定程度时,点的特性可能会受到影响,从而改变其视觉效果。

 案例赏析

如图3-44～图3-47所示,点立体构成在生活中被广泛应用。

图3-44 点立体构成（周海峰 摄）

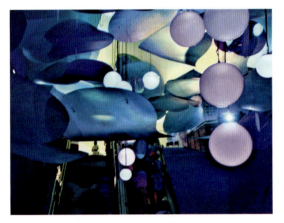

图3-45 点立体重复——灯具（易宇丹 摄）

解析：如图3-44所示,点立体显得活泼轻快,设计作品犹如舞蹈的小人,充分体现了点立体的魅力。不同大小、不同疏密、不同色彩的点立体构成,增添了整体的魅力。如图3-45所示,室内采用不同大小、不同色彩的灯具的重复排列,形成闪烁跳跃的点,吸引人们的视线,引起人们的注意。

（a）舞台布景（王永田 摄）

（b）街头灯笼（张艺 摄）

图3-46 点立体重复（2）

解析：如图3-46所示,闪亮的灯光、重复出现的光点在黑夜里熠熠生辉,增添了舞台的魅力。

面材、块材及综合构成 第3章

图3-47 点立体构成——花卉（王永田 摄）

注意：就设计而言，想象力是涉及联想、幻想或意象思维的能力，是利用表象创造出新形象的能力。爱因斯坦曾说："想象力比知识更重要，因为知识是有限的，而想象力则涵盖了世界上的一切，推动着社会的进步，并且是知识进化的源泉。"人们常说，"想得到"才能"做得到"。因此，我们要将原创的、创新的能力引入设计领域中。

3.3 块立体的特征与构成

体是面在三维空间中按不同方向运动的结果，体可以由面围合而成，也可以由面运动而成。

块材作为具有长、宽、高三维度的实体，具有连续的表面，能表现出很强的量感，给人以稳重和坚定的感觉。同时，同一材料的不同形态构成，也会产生风格迥异的效果。面材显得单纯和舒展、块材则显得厚重和有力。我们可以从设计的目的出发，恰当地选择材料的形态，并通过造型语言和制作工艺来启发学生，使学生从空间、结构、色彩、肌理等方面更好地探索材料的多样化和设计语言的个性化。

3.3.1 块立体的特征

块立体存在于三维空间（长、宽、高）中，占据实际的空间，具有体积、容量和重量等属性。块立体没有线体和面体的轻巧、锐利和张力，但能在一定程度上承受外界施加的冲击力、压力和拉力。块立体是由面的移动轨迹围合而成的，包括锥体、立方体、长方体、球体和多面体等多种形式。块立体具有简洁、庄重、严肃和稳定的特性。

63

案例赏析

如图 3-48～图 3-55 所示,块立体的形态是多种多样的,如建筑、雕塑、陶瓷块等。

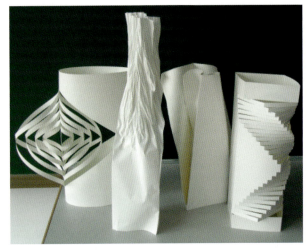

图3-48　虚空间块立体(周海峰 摄)　　　　图3-49　实空间块立体(周海峰 摄)

解析：如图 3-48 所示,这是用卡纸精心制作的立体虚块组合。这些作品经过简单的加工和搭配,呈现出独特的造型。如图 3-49 所示,这些块立体是用软纸制作的大小不同的纸卷组合,其造型是利用纸卷本身的纹理,通过精心的搭配,创造出了富有层次感的视觉效果。

图3-50　块立体(张艺 摄)　　图3-51　块立体——建筑　　图3-52　块立体——雕塑(张艺 摄)

解析：图 3-50 所示的作品是由尺寸不同的块材组合而成,展现出一种时尚的设计感;图 3-51 所示的建筑通过块材的长度、高低起伏、分割变化,增强了建筑的视觉肌理;图 3-52 所示的立体作品是由石材与玻璃钢仿制材料构成,采用具象与抽象相结合的手法。

面材、块材及综合构成　第3章

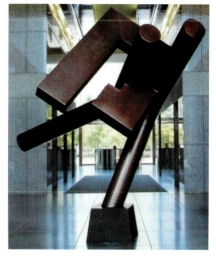
图3-53　块立体——金属雕塑

图3-54　块立体——陶瓷（易宇丹 摄）

解析：图3-53所示的作品是一件由沉重的金属块构成的立体雕塑，犹如运动的人，体现了力量之美；而图3-54所示的作品，通过立体陶瓷块的变化与结合，不仅塑造了独特的立体形态，还增强了作品的韵律感。

图3-55　块立体——字母造型（张艺 摄）

解析：图3-55展示了由木材制作的字母造型。该作品通过字母造型的起伏、转折以及虚实空间的对比，形成了富有层次的立体效果。

提示：块立体是由棱角、棱线和立体表面构成。块立体可分为几何平面体、几何曲面体、自由体和自由曲面体等类型。曲形立体通常是由几何曲面构成的方块体或回转体，而自由曲形立体则是由自由曲面在空间中构成的形体。

3.3.2　块立体的构成

自然界中的块材造型多样而复杂，要将丰富的自然造型转化为艺术品，必须经过创造性

的劳动。

1. 单体分割

单体分割是将各种单体抽象为球体、圆柱、锥体、方体等基本几何形态进行研究，这些形态因其独立性、简洁性和完整性，有助于简化设计构思，并便于对形体进行分析、归纳和拓展思维。例如，单体切割的立方体，如房屋、柜子、冰箱、包装盒等，这些形体多数都可以简化为立方体形态。在对它们进行切割时，其切割方法不同，可产生不同的立体效果。

此外，在对圆球、柱体、锥体等形体进行切割时，须注意线型、体积与空间的关系，以确保最终作品的和谐与平衡。为了便于切割，可使用海绵、泡沫塑料等材料进行多种形式的实验，这有助于探索和实现更丰富的立体形态设计。

 案例赏析

如图3-56所示，展示的是直线切割和斜线切割的案例。直线切割是在块材上进行垂直和水平方向的切割，形成大小不一、高低错落的造型。斜线切割所形成的形体可呈现出不等边三角形、梯形等各种造型。

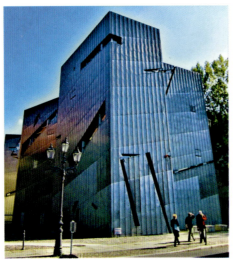

解析：柏林犹太博物馆的建筑采用了斜线切割的不对称形式，通过建筑内的斜线和建筑外的直线的对比，使整体建筑显得富于变化。

图3-56　斜线切割——建筑

2. 单体演绎与增减

单体演绎是指通过外力的拉扯或挤压作用，使球体、圆柱体、圆锥体、立方体、长方体和方锥体这些基本形态变形，并表现出旺盛的生命力。单体增加是在几何体表面附加形体，或在几何体边线上插入附加形体，或在几何体棱角上作切除并添加形体。表面减削是在几何体表面雕刻洞孔或在几何体边线上作切除或挖雕。一般来说，边线的处理会影响相邻的表面，因为边线是由相邻的两个面合成的，棱角的处理会产生更多的棱角、表面和边线。

案例赏析

如图 3-57～图 3-60 所示，单体的增减处理是以单体作为基本形，并在形体表面、形体边线或形体棱角处进行增加与减削，以丰富设计的细节和层次。

图3-57　单体增加——氢气球（易宇丹 摄）

解析：图 3-57 所示的作品通过充气球的单体增加形式，利用球体大小和色彩的变化，使整个构成变得更为丰富而有意境，体现了设计者深厚的专业素养。

图3-58　单体增加——城市雕塑

图3-59　单体减削——城市雕塑

解析：图 3-58 所示的雕塑作品在单体的基础上增加了一些近似元素，其简洁的造型不仅体现了丰富的文化韵味，也彰显了设计者对文化元素的深刻理解和巧妙运用。相对地，图 3-59 所示的造型采用单体减削的手法。通过纯粹的几何形与周围复杂环境形成鲜明对比，表现了自然与艺术的和谐共生。

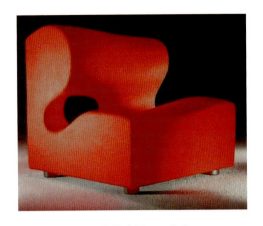

解析：图3-60所示的沙发造型采用单体减削的设计形式，使纯粹的方立体通过减削转为具有曲线美的沙发，鲜明的红色更是加强了沙发曲线造型的韵律。

图3-60　单体减削——沙发

在艺术领域，毕加索创作的《乐器》就是通过木块和金属片的拼贴组合，以点、线、面的构成手法，创造出表现空间雕塑的抽象图式。通过对材料的学习，可使学生了解材料的性质、特点，加深对材料的认知，发挥学生的个性，使他们在接触材料的瞬间，碰撞出灵感的火花，引发潜在的思维，创造出新的材料重构作品。

3. 块的积聚组合

通过单体块材的位置、数量和方向的组合，利用渐变、放射和特异等形式的综合变化，会产生更多有趣的立体组合。

案例赏析

如图3-61～图3-66所示，我们可以将几个相同单体组成一个基本形，然后进一步用几个复杂单体组成一个更大的形体，从而创造出更多有趣的组合体。

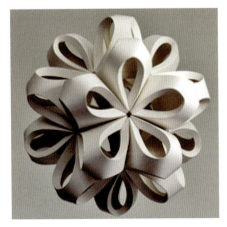

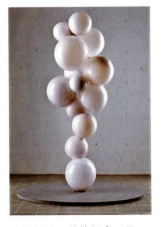

解析：图3-61所示的作品是由多个卡纸制作的单体组合，形成了新的虚空间球体。在方圆变化之间体现了立体构成的魅力。相应地，图3-62所示的作品是利用渐变单体进行的设计组合，圆的大小变化与近似色的搭配，体现了设计的时尚感。

图3-61　单体组合（1）　　图3-62　单体组合（2）

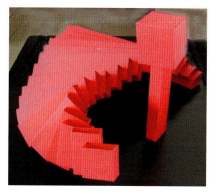 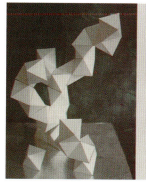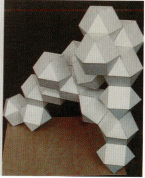

图3-63　单体组合（3）（张艺 摄）　　　　　图3-64　单体组合（4）

解析：图3-63所示的作品是用色卡纸制作的渐变单体，设计者对其进行了理性的设计组合，造型的变化体现了节奏感和深层次的理性分析。图3-64所示的作品是用白卡纸制作的单体，设计者对其进行了不同方位的组合，抽象的概念使造型统一而有变化。

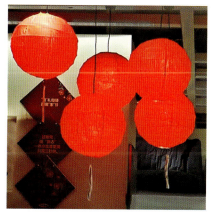

解析：图3-65所示的作品是单体组合的红灯笼，鲜红的色彩赋予了红灯笼装饰化的效果，营造出喜庆的气氛。

图3-65　单体组合——红灯笼（张艺 摄）

图3-66　单体组合——氢气球（易宇丹 摄）

解析：将单体氢气球进行不同大小、不同方位、不同色彩的组合，其独特的造型创意能够产生意想不到的效果。

> **案例赏析**

如图3-67和图3-68所示，不同形状的单体通过渐变排列组合，可以创造出丰富的视觉效果，如单体方形至圆形的渐变等。在进行单体组合设计时，设计师要注意单体之间的空间位置及其与实体空间的关系。若单体数量较少，仅有2～3个单体，则不宜采用渐变，而应采用对称或非对称的构成方法，以实现总体的均衡效果。

解析：使用色卡纸进行单体的组合与搭配，可以形成新颖的立体造型。色彩的对比不仅鲜明，而且富有深意。

图3-67　不同单体组合

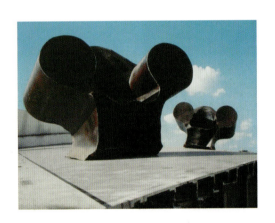

解析：通过不同的金属单体组合，可构成新颖的立体造型。沉稳的色彩也可营造出一种庄重的氛围。

图3-68　不同单体组合——城市雕塑

3.4 线、面、块综合构成

3.4.1 线和面的加厚造型

当把一根细木棒逐渐加厚会变成一根原木；同样，当把一块木板逐渐加厚会变为块材。

进行此类实验，可以使线材或面材在不失去自身特性的同时表现出充实的强度。立体造型的魅力之一就是它具有坚实的形体感。材料不同，立体造型所表现出的坚实感也不同。例如，石材具有坚硬、厚重、内部充实的感觉，为了表现作品的厚重感及体量感，必须对整体造型和表面处理进行细致的推敲。

一般来说，将粗糙的表面处理成表面光滑或镜面效果，可使质感变得更加柔和。有些作品虽然具有厚重、凹凸及大块切割的部分，但经过适当的表面处理，造型的厚重感也可以得到调整。如果在造型中嵌入光源，或增加造型中孔洞的数量和尺寸，可以提升造型的轻盈感。

案例赏析

如图 3-69～图 3-72 所示，立体造型有时需要追求厚重的感觉，有时则需要追求轻盈、明朗的感觉。

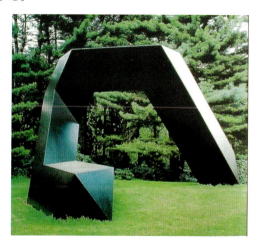

解析：如图 3-69 所示，城市雕塑通过采用转折的形式语言，展现了简洁而纯粹的体积美。

图3-69 转折——城市雕塑

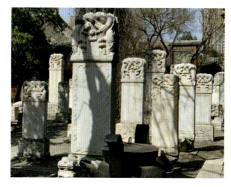

图3-70 块材（1）（张艺 摄）

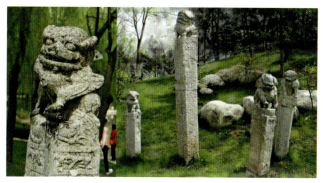

图3-71 块材（2）（易宇丹 摄）

解析：图 3-70 和图 3-71 所示的作品采用整块石料，通过雕刻时线条的起伏变化，体现出不同的肌理质感。这些作品追求厚重的体量感，并强调体积的整体性。

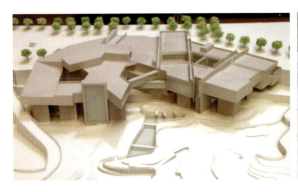 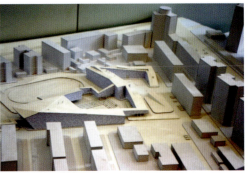

图3-72 虚空间（1）（张艺 摄）

解析：图3-72所示的作品通过使用不同的材料组成建筑群模型，展现了建筑群立体空间的形式美，追求轻盈、明朗的感觉。

3.4.2 立体单元造型

单元造型，如用砖或石料堆砌的造型，古已有之。随着现代工业的发展，单元造型在材料种类和使用方法上都得到了扩展。单元造型成为现代造型的一大特色。在工厂里批量生产预定的零部件，并在现场进行组装的方法，可以缩短工期、节省成本，已经被广泛应用于建筑业、家具业及工业品制造业等领域。

案例赏析

如图3-73所示，单元造型的单元种类越少越合理，单元基本形经过加工，还能衍生出更多的变形。

图3-73 单元组合——玻璃球与尼龙线（易宇丹 摄）

解析：通过同一单元在空间中的疏密组合，以及玻璃球的反光材质与灯光的相互呼应，营造出了立体空间的梦幻气息。

3.4.3 基本造型与其他空间

当人们追求简洁、明快的结构及视觉形体的强度时，通常会选择球体、立方体等基本几何形体。这些基本形体的特征是：外观简洁而对称，加工后可以产生多变的新造型。由于其中包含许多富有美感的造型，因此对于主体构成而言，基本形体的采用是非常重要的。基本形体的加工方法很多，如钻孔、切削、组合等。如果将球体进行均等剖切，并在保持其对称性的基础上，在球体表面切削出一些平面，则可创造出许多优美的立体造型和有孔造型。

案例赏析

如图 3-74～图 3-78 所示，形与形所包围的空气形成"空间的形"，与实体形态相比，很难明确地界定这种"虚空间"形态。作为一种"虚形"，它在视觉上是可以感知的。重视"虚空间"的造型效果，是现代造型的一大特色。在城市环境设计领域，建筑的"虚空间"形态设计是十分重要的。

图3-74　虚空间（2）（周海峰 摄）

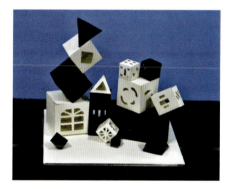

图3-75　虚空间（3）（张艺 摄）

解析：如图 3-74 所示，将色卡纸通过不同方式的卷曲可形成许多虚空间，使整体造型显得富有变化。如图 3-75 所示，利用色卡纸制作的不同造型、不同大小、不同色彩的虚空间组合，使整体效果充满了节奏感。

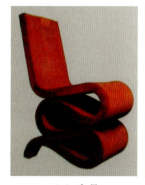

（a）家具

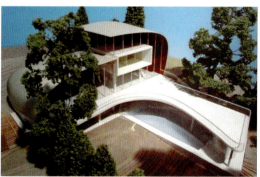

（b）建筑

（c）灯笼

图3-76　虚空间（4）

解析：如图 3-76（a）所示，通过采用面材弯曲和虚空间处理方法设计出的新式座椅造型，有极强的时代感。如图 3-76（b）所示，建筑模型的虚空间设计采用现代的表现形式，以简洁的建筑造型表现了理想的场景。如图 3-76（c）所示，作品通过灯笼的集聚来充满空间，表现了节日的喜庆氛围。

注意："间隙空间"指的是相邻造型之间的空间形态。由于相邻造型之间存在视觉联系，它们之间的间隙空间不仅增强了造型的紧张感和紧迫感，还产生了生动、活跃的视觉效果。

在造型设计中，设计师可以巧妙地利用"间隙空间"来创造美感，如图 3-77～图 3-84 所示。

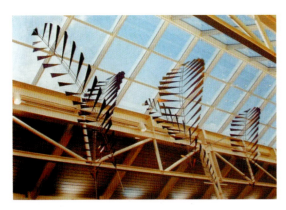 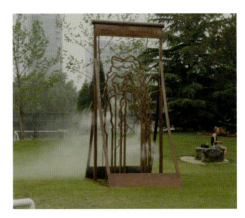

图3-77　间隙空间——建筑　　　　　　　图3-78　间隙空间——金属雕塑（张艺 摄）

解析：图 3-77 所示的作品造型采用木本色，充满了自然的气息。建筑的间隙空间及透视变化形成了立体效果，辅以点与线的装饰，可创造出独特的视觉空间。图 3-78 所示的作品则通过不同的间隙空间和夸张的设计手法，展现出强烈的视觉冲击力。

图3-79　间隙空间（易宇丹 摄）　　　　　图3-80　间隙空间——城市雕塑（1）

解析：如图 3-79 所示，可以看到其间隙空间采用了大面积剪纸效果，配以形态变化，给人带来了深刻的视觉体验。图 3-80 所示城市雕塑也采用间隙空间设计手法，使整个雕塑具有通透感与趣味性，为城市景观注入了活力和魅力。

解析：雕塑的圆弧造型所形成的间隙空间与周围环境形成鲜明对比，展现出一种装饰性的美感。

图3-81　间隙空间——城市雕塑（2）

提示：通透空间是雕塑艺术中一种有效的空间处理手绘。它使我们能够理解正形与负形的辩证关系。通透空间可以使线、面、块之间具有强烈的对比关系。利用好这些关系，设计师可以处理好线与面、线与块、面与块及它们之间的综合构成关系。

（a）

（b）

图3-82　通透空间（1）（张艺 摄）

解析：图3-82（a）所示的作品采用黄铜材料，利用平面与线条的变化创造出通透的空间效果。图3-82（b）所示作品则用模型板等材料，通过线条与平面的交错排列形成了通透空间，其理性的设计使造型产生了独特的冷静感。

图3-83 通透空间（2）（张艺 摄）

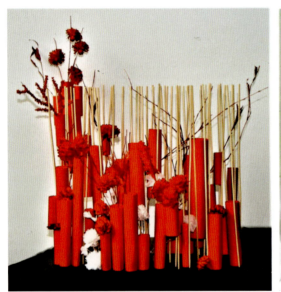
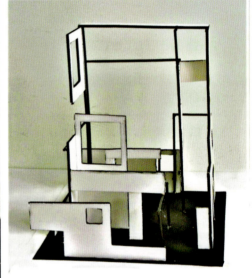

图3-84 通透空间（3）（张艺 摄）

设计源于观察。观察是人们认识事物的初步阶段，也是学习、研究的第一步。设计是美学与技术的结合，是有目的的创造性活动。在设计活动中培养观察力，首先要接近大自然，因为在美丽广阔的大自然中有许多值得细心观察、学习的事物。我们生活在一个立体的世界中，周围的物体均以三维形态呈现。只要我们用心观察，就会发现这个世界的奇妙之处。

 本章小结

在立体造型设计中，利用好面材、块材的表现力，是非常重要的环节。在进行立体造型设计时，需要制定多个方案并进行分析、构思和规划，以便对方案的风格、功能乃至成本等

方面进行优化。本章内容的学习有助于学生了解正确的立体构成表现技法，培养他们在立体构成方面的表现能力，从而提升学生的设计素养及设计表现力。

1. 面材构成的方法有哪些？具有哪些形式？应注意哪些问题？
2. 块材构成的方法有哪些？具有哪些形式？
3. 如何利用面材、块材表达出设计师的设计创意？
4. 仿生构成有哪些优点？请举例说明。

内容：选择一种生活用品，并利用立体构成设计中的面材、块材要素对其进行再创造，给该造型体赋予新的功能特性。

要求：确保改造后的产品具有一定的实用性，并且能在改造设计过程中巧妙地融合面材与块材的相互作用。

（1）利用面材、块材，制作一件具有实用功能的家居产品。

（2）利用面材、块材，设计一件适合公共空间展示的立体雕塑作品。

第4章

立体构成的材料肌理

学习要点与目标

(1) 了解裁切、黏合等工具的使用，以及不同材质纸张及纸板的特性。
(2) 了解不同形态和质感的金属、玻璃、木材、纤维等。
(3) 掌握不同材料和肌理的特性，并能根据设计需求熟练应用。
(4) 认识到材料种类和肌理对于立体构成的重要性。

本章导读

在学习立体构成时，应从全新视角探讨材料的可开发性和造型的多样性，同时注重对材料质感的体验。材料种类与材料肌理的学习是立体构成课程中的重要部分，不同质地的材料表现出的肌理变化，带来不同的视觉感受。通过学习材料肌理构成，学生可以了解和掌握各种材料肌理的类别和属性，学会用材料质感激发创作灵感，增强材料肌理语言的表现力，并在造型设计中有效发挥作用。

4.1 材料的种类

4.1.1 立体构成常用材料概述

立体构成涉及的材料极为广泛，既包括天然材料或人工合成材料，也包括经济实惠或容易获取的废弃物。因此，对材料的关注、筛选、加工和运用在立体构成中极为重要。引入"现成品"进行再造研究，需要我们进一步体察生活，培养观察、分析和提炼的能力，并从材料中获得灵感，进而转化为有创意的行为。

在寻找和加工材料的过程中，我们会不断发现新的材料。材料与制作能激发我们的创造力，逐渐摆脱单一的思维模式，将造型、色彩、材料通过加工有机地融为一体，创造出许多意想不到的效果。例如，在学习过程中，有的学生用自行车轮胎涂上清漆，制作成现代风格的图腾——牛头，牛角两侧用钥匙圈做点缀，造型新颖独特；有的用彩色细电线表现生命的活力；有的用香烟盒燃烧后留下的痕迹，排列成不同形状，表现吸烟的危害和生命的可贵；有的利用接线板的柔韧性互相穿插，构成形式感极强的造型；有的在乒乓球上粘贴铁钉，象征原子裂变释放的能量；有的用螺丝将角铁固定组合成蝎子的形状，展现工业时代的机械美；有的用很多透明的小玻璃碎片重新组合成现代冰雕作品，展现冰雪融化的残缺美，散落的碎玻璃象征着融化的水珠……学生在设计过程中与材料进行对话，用丰富的想象力表达创意，巧妙地将材料特性融入设计中。

1. 按材料质地分类

立体构成的常用材料按不同质地可以分为以下三种。

(1) 金属材料，如铁、铜、锌、铝、银等。
(2) 非金属材料，如土、木、竹、石、布、玻璃、陶瓷等。
(3) 高分子材料，如塑材、橡胶、合成纤维等。

2. 按材料物理特征分类

立体构成常用材料按物理特征分类，可以分为弹性、脆性、硬性、黏性、透明、半透明、轻质、重质和液态等材料。

3. 按材料形态分类

立体构成常用材料按基本形态可以分为如下几种。
(1) 粒材——小塑料球、玻璃球、小木块、敲打或切碎形成的各类粒材。
(2) 线材——塑料线、木条、竹条、麻绳、棉线绳、金属条等。
(3) 板材——木板、石膏板、水泥板、石板等。
(4) 块材——木块、石膏块、水泥砖、石块、毛线球、皮球等。

4.1.2 自然材料与工业材料

立体构成设计必然涉及材料的选择与应用。材料的选择通常有两种途径：一种是先做出设计方案，再按方案的要求物色相应的材料；另一种是先从材料入手，根据材料的属性和特性寻求表达的内容，最终制定出造型设计方案。

1. 自然材料

自然材料给人以质朴、亲切、温馨、舒适的感觉，有极强的亲和力。

1) 木材、竹材

木质相对松软，纹理丰富，色泽温和、轻便，易于加工，具有天然朴素的个性。加工手法有锯割、刨削、雕刻、弯曲、结合等，可加工成形态各异的线材、板材、块材。当以线材形态造型时，它是框架线条式构成品；以板材形态构成时，则是有层次变化的板式构成品；以体块形态构成时，它便是多变的体块构成品。在这里，木材因其组成造型的单位形态各不相同而产生了不同特征的构成作品。可见，对于材料的选择不是简单不变的，一方面，材料对表现造型特点极为重要；另一方面，材料的性能特征有时是可互换的。原木材料和竹质材料，如图 4-1～图 4-4 所示。

2) 藤材、麻材

藤材广泛应用于家具制作，藤可以编织为椅面、桌面和床面等，如图 4-5 和图 4-6 所示。

3) 石材

石材坚固持久，是常用材料，种类有寿山石、青田石、大理石、花岗岩石等，如图 4-7～图 4-9 所示。

4) 冰雪

冰雪材料具有独特的质感和形态，如图 4-10～图 4-12 所示。

图4-1 原木材料

图4-2 原木加工（张文瀚 摄）

图4-3 竹质材料

图4-4 竹编（张文瀚 摄）

图4-5 藤编（易宇丹 摄）

图4-6 麻编

解析：如图4-4～图4-6所示，用不同的自然材料进行组合编织，追求自然天成的视觉效果。

图4-7 石板岩（易宇丹 摄）

图4-8 石缸（易宇丹 摄）

图4-9 石磨（易宇丹 摄）

图4-10 雪人（张文瀚 摄）

图4-11 冰柱

图4-12 雪景

2. 工业材料

工业材料是一类包含金属、无机非金属、有机材料、复合材料等多种功能性材料的集合。人工合成材料是多学科、各种新技术和新工艺交叉融合的产物。同时，对同类材料的不同处理，也会使人产生不同的视觉感受。

1）纸材

纸材质地柔软，价格低廉，易于加工，具有丰富的表现力和可塑性，如图4-13所示。

2）金属

金属坚固持久，品种丰富，加工技术多样，质感丰富。例如，铁有弹性，可进行多种造型变化。不锈钢光泽强烈，质地坚硬，能反射周围物体，展现出一种华丽的气质。

3）玻璃

玻璃具有清澈透明、光滑细腻、耐热抗腐蚀等特性，有无限扩展的视觉感，如图4-14所示。

图4-13 纸质材料

4）塑料

塑料可分为通用塑材和工程塑材两大类，通常具有光滑平整、色彩丰富等特点，展现出较强的现代感，如图4-15所示。

图4-14 玻璃材料（易宇丹 摄）

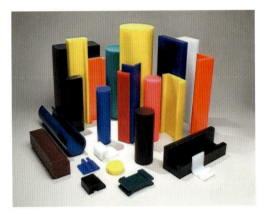
图4-15 塑料材料

4.1.3 综合材料

综合材料包括工业原料、生活用品以及工业和生活领域的废旧物品等。通过综合材料的使用，可以充分发挥材料之间的对比与和谐关系，从而增强作品的材质效果，但必须充分把握所选材料的性能、特点，使每一种材料都能充分表现出自身的属性和信息，进而有效地传达作品表达的感受和意义，如图4-16～图4-20所示。

图4-16 综合材料——充气字母与气球（胡晓芳 摄）

图4-17 综合材料（1）（李景明 摄）

图4-18 综合材料（2）（张文瀚 摄）

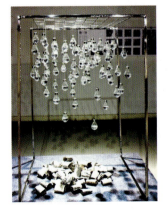
图4-19 综合材料（3）

图4-20 综合材料——商场装饰（张文瀚 摄）

4.2 材料肌理概述

4.2.1 材料肌理的概念

"肌"通常指的是肌肤，"理"则指纹理。通俗来讲，肌理就是物体表面的纹理，它涉及材料表面的形态、构造以及给人的感觉，如手感、质地、组织形式和凸凹程度等。肌理的种类繁多，既有物体本身固有的，也有经过天然或人工处理后形成的。通常肌理可以分为两类：一类是数学的、逻辑的、有序的组织结构；另一类是情感的、非逻辑的、无序的组织结构。

从人感知肌理的方式而论，肌理可以分为触觉肌理和视觉肌理，前者可通过皮肤的触感来感知，后者只能用视觉来感知。人的皮肤非常薄，是一张由神经末梢构成的外罩。人通过皮肤来感知外界的各种刺激，如温度、柔软度等信息。人的触觉比视觉、听觉更为复杂。

视觉肌理不能直接通过触觉来接触，而是用眼睛感受它的存在，是靠视觉观察的肌理。例如，火山喷发产生的肌理是通过视觉观察得到的，而不能通过手来触摸；再如，站在山上看云海，我们无法通过触觉感受云海，而只能通过视觉感受云海的肌理。立体构成的肌理是触觉和视觉的综合体验，是人们以往的触觉经验和此时的视觉观察的一种综合感受。

材料表面的肌理具有装饰性以及功能性，对造型设计有着积极的影响，能表现不同物体的形态，赋予材料不同的心理效果。例如，粗糙与细腻、冰冷与温暖、柔软与坚硬、干燥与湿润、轻快与笨重、鲜活与老化等。

肌理的美感越来越受到人们的重视，立体构成的肌理训练也显得越来越重要。肌理的运用已成为现代设计的重要特征之一。

案例赏析

如图4-21～图4-35所示，不同的物质，由于其构成的排列顺序、距离、疏密不同，会带给我们不同的肌理感受。我们要想运用好材料肌理，就需深入了解材料肌理。多种材料的

尝试和体验是肌理训练的必要手段。

图4-21　木材肌理（张文瀚 摄）

解析：图 4-21 所示为天然木材的纹理形态，材料质朴温馨。

图4-22　纸材肌理——纸浆着色　　　　图4-23　纸材肌理（周海峰 摄）

解析：通过材料的肌理处理以及对常规材料的加工与制作，可以获得非传统的肌理效果。这些肌理处理方法可以改变物体原有的表面肌理，从而带来全新的视觉感受。

（a）建筑墙面　　　　　　（b）地面拼石　　　　　　（c）马路表面

图4-24　石材肌理（张文瀚 摄）

解析：如图 4-24 所示，这是使用不同方法加工处理的石材墙面和地面，展现了石材的可塑性及其特有的坚硬、冰冷和沉重的质感效果。

图4-25　树叶肌理（张文瀚 摄）　　图4-26　树皮肌理（张文瀚 摄）　　图4-27　花瓣肌理（张文瀚 摄）

解析：图4-25～图4-27所示作品是树叶、树皮、花瓣的肌理效果。它们都有自身独特的形态与天然的纹理美感，既可绿化环境又能保护环境。

图4-28　竹材肌理（1）（张文瀚 摄）　　　图4-29　麦秆肌理（张文瀚 摄）

解析：图4-29所示作品是由玉米叶和麦秆编织的工艺品，这些传统的手工艺品，既环保又展示了特殊的肌理美感。

图4-30　玻璃制品（易宇丹 摄）　　　　图4-31　竹材肌理（2）（张文瀚 摄）

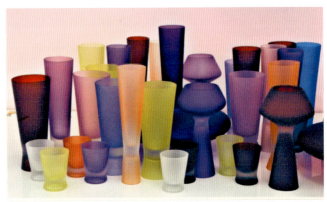

图4-32　碎玻璃　　　　　　　图4-33　玻璃容器——赵训纬作品（张文瀚 摄）

解析：通过玻璃的凸凹起伏及色彩变化，可表现出玻璃材料的晶莹剔透和脆硬的质感。

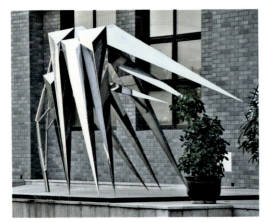
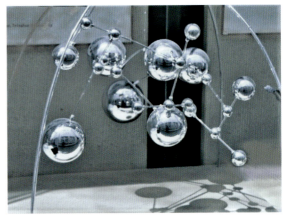

图4-34　不锈钢肌理（1）（张文瀚 摄）　　　图4-35　不锈钢肌理（2）（易宇丹 摄）

解析：不锈钢肌理具有光泽细腻、质地坚硬、能反射周围环境的特点，展现出很强的现代感。

4.2.2　材料肌理的发展

　　材料是立体构成的物质基础，也是形态构成的核心要素。材料肌理能体现其品质和独特的美感。从古到今，人们一直在研究和探讨材料肌理。新石器时代的古代先民就对材料肌理产生了浓厚的兴趣，将其作为造型元素加以利用，对后世造型艺术产生了深远影响。

　　1921年，未来派大师马利内奇（Marinetti）在他发表的《触觉主义宣言》中，以新的观念来评价肌理触觉，并把肌理作为造型要素，从而促进了现代艺术的变革。早期的包豪斯设计学院最先把触感练习纳入设计教育教程，进一步推动了设计教育的发展。

案例赏析

如图 4-36～图 4-50 所示，这些摄影作品涵盖了早期的青铜器、土陶、石材、彩陶、木材、黏土，以及后期的纤维织物、金属、瓜果等多种材料。不同时代的材料种类各异，反映了社会的发展和变迁。每种材料不仅展现了其独特的形态特征，也承载了历史的印记。

图4-36 青铜器（易宇丹 摄）

图4-37 陶罐（易宇丹 摄）

图4-38 石雕（易宇丹 摄）

解析：图 4-36～图 4-38 所示分别是青铜器、陶罐和石雕，这些作品都具有很强的材质肌理和历史痕迹。

图4-39 唐三彩（易宇丹 摄）

图4-40 明式家具（张文瀚 摄）

解析：如图 4-39 所示，早期的唐三彩多作为明器使用，是中华民族闻名于世界的珍贵遗产，其材质独具特色。如图 4-40 所示，明式家具多用黄花梨等材料，其特点是：卯榫结构、简练严谨、做工精细、纹理自然、装饰适度。明式家具充分利用木材的肌理优势，展现了硬木材质的自然美，表现出家具简洁质朴、典雅大方的美感。

解析：故宫的大木门上镶嵌着一排排整齐的铆钉，既坚固了大门，同时也彰显着帝王的威严。

图4-41 清宫门（局部）

图4-42 泥塑

解析：泥塑艺术是我国一种常见的古老民间艺术，是用黏土材料手工捏制而成的，既有素色也有彩色，主要以人物、动物形象为主。我国的泥塑艺术可追溯到新石器时期，是人类最早的手工艺品之一。自新石器时代之后，我国的泥塑艺术从未间断，一直延续至今。泥塑的肌理具有原始、质朴、浓郁的乡土气息。

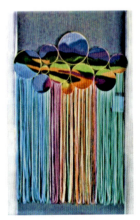

解析：纤维织物包括毛呢、丝绸、刺绣、沙发用布等多种材料，其质感有的粗糙厚实，有的光滑细腻，有的柔软温暖，有的自然质朴。丰富的纤维肌理传达了独特的意境。变化的纤维肌理在光线的作用下尤为突出，可达到视觉和触觉的双重感受，激发观众的感官体验。纤维的"肌理"表现扩展了人们的精神世界。

图4-43 纤维肌理——挂饰（张文瀚 摄）　　图4-44 纤维肌理——刺绣时装

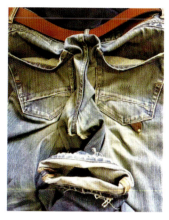

图4-45　纤维肌理——牛仔裤（张文瀚作品）　　图4-46　纤维肌理——刺绣服装（易宇丹 摄）

解析：如图4-45所示，作品巧妙地利用牛仔裤的腰带、裤兜、裤腿等结构组成了人脸的造型。设计独具匠心，呈现出强烈的视觉效果，展现出率真的艺术趣味。它打破了传统观念中纤维材料的原始属性，形成了一种新颖的材料艺术形式。

图4-47　纤维肌理——赵垂正作品（张文瀚 摄）

　　　　　　　　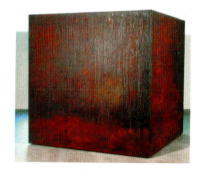

图4-48　金属面材肌理（1）　　　　　　图4-49　金属面材肌理（2）

解析：如图4-48所示，带有锈迹的金属肌理展现出斑驳的色彩感和沧桑感。而图4-49所示的作品表面经过斑驳处理，不仅丰富了金属的肌理，而且暗红的底色为立方体带来了活跃的气氛。设计者托尼·史密斯（爱尔兰，Tony Smith），曾是一名建筑师，后作为雕塑家取得了惊人的成就。他创作了许多高大而轻盈的钢塑作品，这些作品目前仍矗立在匹兹堡、底特律、克利夫兰、剑桥和华盛顿等城市。

（a）桑葚　　　　　（b）哈密瓜　　　　　（c）核桃　　　　　（d）红毛丹

图4-50　瓜果肌理（张文瀚 摄）

解析： 如图 4-50 所示，瓜果的肌理触感很强，把瓜果的肌理应用到设计中，可以创造出新颖的材料肌理。

通过对不同材料的观察，学生可以很好地掌握不同材料的肌理和特性。例如，木材含有纤维，干燥且粗糙；而铁则坚硬且沉重。由此，他们可以寻找到表现这些肌理的手段，利用不同肌理的材料来传达特定的造型效果。这种研究对于未来的设计师和工艺师来说都具有很大价值，这是提高他们设计能力的重要基础。在设计中，学生需要学会把握材料与材料、材料与环境、材料与工艺、材料与主题之间的各种关系；选择最贴切的表现材料，使之完美地表达主题，更好地发挥材料自身的肌理美和工艺美。

4.2.3　肌理及材料的种类

肌理可分为自然肌理与人工肌理两类。自然肌理来源于自然界中各种物体的可见面，如树皮纹、木纹、大理石纹等，其特点是质朴、天然；人工肌理是经过技术加工，根据创意创造的肌理，如人造板、人造大理石等。

材料的物理特性（如软硬、干湿、疏密、透明、传热、弹性等），会直接影响和限制立体构成的加工制作，从而间接地限制立体构成的设计构思。因此，对材料的了解、选择、加工是设计思维必须考虑的因素，也是学习立体构成不可忽视的重要内容。

1. 木材

木材具有一定的吸湿性、弹性和强度，同时具有温和、松软、轻快的心理属性。然而，木材也易出现变形、干裂、燃烧、虫蛀等现象。木材的种类包括椴木、云杉、白松、杨树等，其加工方法有锯割、刨削、接合、弯曲和雕刻等。

如图 4-51～图 4-53 所示，木材肌理自然天成，富有"人情味"。不同的木质，其物理特性、强度及木纹肌理都各有不同。

立体构成的材料肌理　第4章

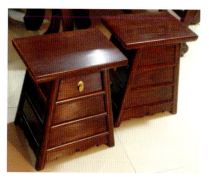

图4-51　木家具（张文瀚 摄）

图4-52　家具设计（张光宇 设计）

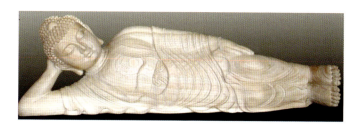

图4-53　木雕

解析：如图4-53所示，木质朴素、松软，纹理天然，品种包括水曲柳、花梨木、白松等。此作品保留了木质的特有肌理，强化了木质的品性。

2. 纸材

纸材是用植物纤维制成的，具有可塑性强、易定形、易切割等物理特性，其种类有卡纸、纸板、手工纸等，加工方法有折叠、弯曲、切割、接合等。

案例赏析

人工肌理的设计与研制是现代社会不可缺少的项目。人工材料包括纸材、金属、玻璃、塑料等。在立体构成的学习中，纸材是最简便、最基本的学习材料，如图4-54～图4-56所示。

图4-54　纸板构成（易宇丹 摄）

图4-55　玻璃卡纸构成（周海峰 摄）

图4-56 纸材（周海峰 摄）

解析：纸材具有丰富的表现力，色彩多样。通过不同的造型处理，能创造出意想不到的效果。

3. 其他材料

除木材和纸材外，还有金属、珐琅、玻璃、塑料等材料。这些材料经过综合加工，能够展现出材料的平直或曲隆、艳丽或暗淡、光滑或粗糙等不同的肌理感、色彩感和质感，形成不同的精神氛围和风格各异的艺术表现，从而更细腻、更准确地表达作者的情感和主观意图。

案例赏析

如图4-57和图4-65所示，这些是根据不同肌理及材料特性创作的作品。

 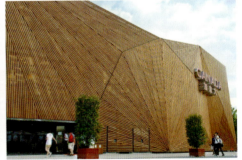

图4-57 不锈钢作品（张文瀚 摄）　　图4-58 塑料作品（张文瀚 摄）　　图4-59 木线材建筑（易宇丹 摄）

解析：如图4-57和图4-58所示，金属和塑料的不同材质能够展现出不同的审美效果。图4-59所示的是用木线材制作的建筑，表现了建筑自然而纯朴的形象。

图4-60 气球（王永田 摄）

解析：气球是人们非常熟悉的物品，通过多变的色彩组合及生动的造型变化，可以形成丰富的肌理效果，点缀各种喜庆活动，烘托气氛。

图4-61 人工材料（玻璃钢）（张文瀚 摄）　　　　图4-62 人工材料（有机玻璃）

解析：如图4-61所示，玻璃钢是由玻璃纤维与塑料复合而成的材料，其强度可与钢材相媲美，故称为玻璃钢。其性能优良、成型性及节能性好，为产品设计提供了广阔的空间，被广泛应用于建筑、汽车、电子、日用品、家具、玩具等众多领域。如图4-62所示，通过使用不同长度的有机玻璃线材进行创作，可表现材料的透明质感。有机玻璃是PMMA的通俗名称，又名亚克力。这种高分子材料的化学名称叫聚甲基丙烯酸甲酯。它具有质地细腻、色彩多样、透光性能良好等特点。

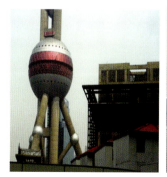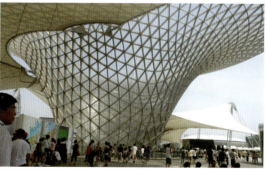

解析：如图4-63所示，建筑综合了金属、玻璃、塑料、砖块等多种材料，丰富了建筑造型的质感。

图4-63 综合建材（易宇丹 摄）

图4-64　综合材料——自行车（易宇丹 摄）　　　图4-65　综合材料——轿车（易宇丹 摄）

解析：如图4-64和图4-65所示，车辆是由金属、橡胶等材料综合制造而成。其卓越的性能、新颖的造型、精致的线条使车辆造型显得饱满，给人以极佳的视觉美感。

提示：材料是立体构成的物质基础，其性能直接限制了立体构成的形态塑造，同时，材料带来的视觉和触觉感受也是设计表达的组成部分。材料不仅决定了立体构成的形态、色彩、肌理等心理效应，还直接影响着立体造型的物理强度和加工方法。

4.3　材料肌理的作用

材料对立体造型具有决定性的影响。只有充分了解材料的性能、成形方法和加工手段，我们才能使造型设计达到理想的艺术效果。

材料参与造型设计一般有两种途径：一是先做出设计方案，再按方案要求选择相应的材料；另一种是从对某种材料的兴趣出发，根据材料的属性和造型语言探索表达的内容，最终形成设计方案。

案例赏析

如图4-66～图4-73所示，在选择材料时，要充分利用它们之间的对比与和谐关系，增强材料的整体效果，把握好材料的性能特点，使每一种材料都能表现出自身的属性和信息，传达出作品的设计意图。

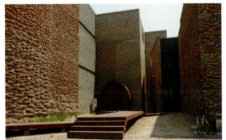

图4-66　公共座椅（张文瀚 摄）　　　图4-67　凸凹的墙面（张文瀚 摄）

解析：如图4-66和图4-67所示的这些设计，通过金属、玻璃、木料、砖墙等材料的巧妙组合，使物体呈现出鲜明的个性风格。

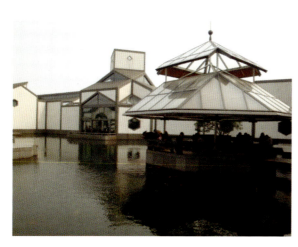
图4-68 苏州博物馆（易宇丹 摄）

图4-69 上海公园（易宇丹 摄）

解析：如图4-68所示，苏州博物馆采用石材、玻璃钢、不锈钢等材料，并结合传统的苏州建筑风格，创作出一种新颖的几何效果。设计师巧妙地借助水面，使玻璃钢屋顶与石屋顶相互映衬；在玻璃钢屋顶下方使用开放式钢结构、金属遮阳片和怀旧的木构架，从而有效控制和过滤进入建筑的太阳光线。

如图4-69所示，上海公园采用木线材作为地面肌理，这不仅突出了木材的自然美感，还增强了人们步行时的舒适触感，营造出一种自然舒适的氛围。

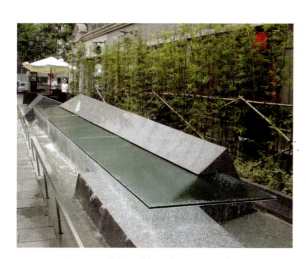
图4-70 室外环境设计（易宇丹 摄）

图4-71 公共设施（易宇丹 摄）

解析：图4-70所示的循环流水室外环境设计，其借助材料的变化和不同用途，营造出了公共陈设的审美意境，并带来了空间的视觉美感。而图4-71所示的公共设施，通过玻璃和金属的巧妙组合，展现了材质的实用性，让人得到实用和心理上的满足感。

图4-72　五种不同材料的肌理

解析： 如图4-72所示，这五种材料根据各自的性能特点和用途进行了有针对性的设计，更好地表现了木材、塑料、纸材、石材、有机玻璃的肌理美感。

 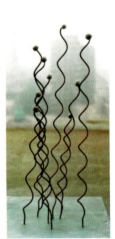

（a）塑料肌理（张艺 摄）　　　（b）木筷肌理（张艺 摄）　　　（c）金属肌理

图4-73　肌理（1）

注意：

（1）要善于打破惯性思维。① 大自然是丰富多彩的，它为我们提供了无限的表现空间。② 材料没有好坏之分，那些看似无用的"废物"，只要进行趣味性的组合，就能化腐朽为神奇。③ 材料具有丰富的特性：木质朴素松软、纹理丰富，具有天然的个性；塑料光滑平整、色彩丰富，有较强的现代感；不锈钢光泽明亮、质地坚硬；玻璃透明、质感脆硬。光滑细腻的物体显得轻盈、崭新，表面粗糙的物体显得沉重、陈旧。学生要留意身边的事物，培养敏锐的感觉，提高审美意识。

（2）要善于发现新材料。新材料的发现会孕育出独特的构思，碰撞出灵感的火花。研究材料，要从司空见惯的肌理中看出某种意味，发挥材料肌理的个性，表现材料肌理的多样化。对于不同的材料要有不同的加工方法，如折叠、刨削、锯锉、凿钻、切割、烧烫、黏合、焊接、镶嵌、勾挂等工艺。

肌理与材料形体是密不可分的关系，它们起着加强形体表现力的重要作用。不同的肌理会带给人们不同的心理感受。例如，大理石肌理可表现华贵、浪漫的意境；布纹肌理可传达柔和、质朴的意境。同时，不同的肌理，因反光的程度和分布不同，也会产生不同的光感和质感。例如，细腻光亮的表面反光强，给人以轻快、活泼、冰冷的感觉；平滑无光的表面反

光弱,给人以高雅、纯净、精致的感觉;粗糙有光泽的表面反光点多,给人以原始、厚重、粗犷的感觉;粗糙无光的表面,给人以温柔、稳重和悠远的感觉。

肌理可以增强立体感,因此一个形态的表面和侧面可用不同的肌理来处理,以增强造型的立体感和层次感。在立体构成的设计过程中,设计师可以将不同的肌理应用于人们经常接触的区域,同时,要注意肌理与造型、肌理与色彩之间的和谐关系。

肌理的作用是由肌理的形状和分割配置决定的,不同的肌理可以呈现不同的特征。在设计时,要根据需要选择合适的肌理来表现作品。

案例赏析

如图4-74~图4-84所示,肌理不是独立存在的,而是与造型的材料选择和表面处理紧密相关,是形态造型的一种重要特性处理。在立体构成中,肌理具有重要的作用。

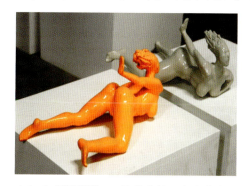
(a)玻璃钢雕塑(王华祥作品,张文瀚 摄)

(b)样板间(张文瀚 摄)

图4-74 肌理(2)

解析:如图4-74(a)所示,用玻璃钢制作的运动人体雕塑,经过夸张变形处理,使作品所蕴含的生命意义得到了扩展。如图4-74(b)所示,建筑样板间模型采用纸板进行造型设计,其素雅的色调营造出一种宁静的气氛。

图4-75 陶瓷肌理

图4-76 竹材肌理(家具)

解析:如图4-75所示,陶瓷容器外壁的图案起伏变化,展现了陶瓷材质的形式美感。图4-76所示的竹线材家具,简单而舒适,吸引人们去体验自然而纯朴的生活方式。

（a）张文瀚 摄　　　　　　　　　　　　（b）易宇丹 摄

图4-77　抽象光源肌理（1）

解析：如图4-77（a）所示，室内光源以抽象的形式出现，光源点附着于不规则的长条形光源上，色彩的冷色调与背景的深色调形成鲜明对比。图4-77（b）所示的造型通过不同色彩、不同长度线光源的变化，追求色彩变化的视觉效果。

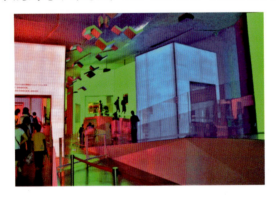

解析：如图4-78所示，展厅以不同的光源色彩作为空间区域的分割，不同的光源色彩及屋顶悬挂的几何装饰件成为观众的"向导"。光源色彩的冷暖色调转换打破了展厅的单调气氛，使人产生新奇梦幻般的感觉。

图4-78　抽象光源肌理（2）（易宇丹 摄）

 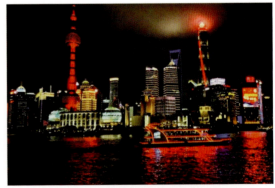

图4-79　抽象光源肌理（3）（易水贵 摄）　　　图4-80　光源肌理（李剑英 摄）

解析：如图4-79和图4-80所示，不同图案、不同色彩、不同面积的光源营造出环境的丰富变化，展现出都市夜晚的独特风情。

（a）摄于洛阳　　　　　　　（b）摄于开封　　　　　　　（c）摄于开封

图4-81　具象光源肌理（易宇丹 摄）

（a）陈曦作品（张文瀚 摄）　　　　　　（b）学生作品（易宇丹 摄）

图4-82　镜面肌理

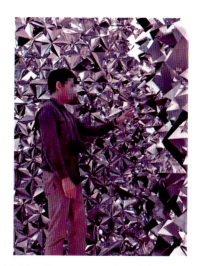
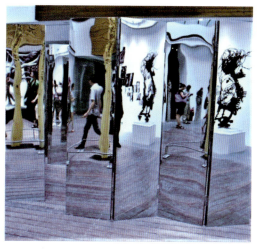

图4-83　镜面肌理——美国芝加哥科技馆　　　图4-84　镜面肌理——梁保华作品（易宇丹 摄）

解析：如图4-84所示，利用镜面材质的独特性，可以扩大空间的变化，形成流动的立体效果。

提示：不同的材料和组合方式可以创造出不同的立体造型。通过加深对材料的认识，合理使用材料，研究结构形式中的内在联系和规律，可以提升实际造型的动手能力。

　　在设计中始终贯穿材质肌理意识，巧妙地运用材料肌理，才能赋予材料以艺术生命。
　　本章主要讲述了材料分类与肌理特性。通过这一章的学习，学生可以了解和掌握立体构成的材料分类与肌理特性。材料与肌理是形态造型的一部分，体现了材质的肌理美和设计的活力。设计者要将理性与情感相结合，在空间与结构、色彩与肌理等方面更好地实现材料肌理的多样化及立体表现的个性化。学生通过学习土、木、石、金属等材质肌理以及折叠、刨锯、钻切、烫焊等加工处理方法，可以更好地表达独特的构思和个人情感，进入"因材施艺"或"因艺施材"的自由创作境界。

1. 材料的种类与肌理表现的技法特点是什么？都包括哪些材料肌理和技法？
2. 在材料肌理表现中，应注意哪些问题？如何解决？
3. 材料肌理加工的步骤和程序是什么？如何具体操作？

1. 根据木质、塑料的材料肌理特点，制作两件立体构成作品。
2. 利用不同工具来表现单体材质的肌理质感，如玻璃、石材、植物等。
3. 分别用不锈钢及其他综合材料，来设计两件立体构成作品。

第5章

立体构成形式法则与要素

学习要点与目标

(1) 了解不同类型的形式法则及设计要素之间的关系。
(2) 理解并掌握立体构成的形式法则、设计要素的基本特征与设计规律。
(3) 能够在实践中灵活运用形式法则和设计要素。
(4) 能够根据审美和设计要求制作相应的立体构成。

本章导读

在我们的日常生活中，虽然每个人对美的看法不尽相同，但人们的社会属性使人们对物质形态的审美情趣趋于一致。这种共同的审美特征被称为形式法则。立体构成作品是由造型元素组合而成，每种造型元素都必须借助形式法则进行合理的组织和安排，才能构成具体的、具有美感的形态。因此，形式法则是塑造美的基础，是决定一切事物形状和结构的根本。

另外，随着时代的变迁，形式法则不是一成不变的。今天，我们对形式美的认识范围比过去有所扩展，例如，过去一些不被人接受的形态被纳入了我们的审美范畴。随着人们认识的变化，这种审美范围还将继续发展和变化。

5.1 对比与调和

对比强调的是事物的相对抗性因素，使个性更加鲜明。通过连接数个不同特性的素材，可以产生对比的效果。相反，调和是指在不同事物中强调其共同性因素，使事物之间更加协调。

案例赏析

如图5-1和图5-2所示，从构成的角度来看，很多当代艺术作品都很好地运用了对比和调和这一原则。

图5-1 现代雕塑设计

解析：图5-1所示的雕塑作品由不同特性的多种素材构成，作品中各部分之间产生了明显的对比效果。

立体构成形式法则与要素　第5章

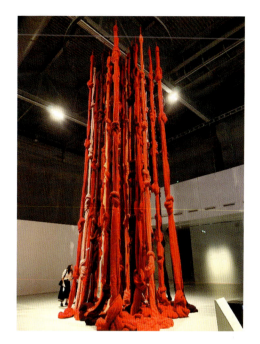

解析：图 5-2 所示的装置作品，因材质和制作手法的近似使得形态间协调而统一。

图5-2　现代装置——织物（刘珂珂 摄）

在立体构成中，对比可使形态生动、活泼，个性鲜明，而调和则使对比的双方彼此接近，形成协调关系。如果只有对比而没有调和，形态可能会显得杂乱；但只有调和没有对比，形态则显得呆滞和缺乏生气。

对比在立体构成中的表现形式很多，在形体方面的对比有曲直、横竖、上下、左右、隐现、虚实、凹凸、长短、高低、粗细、宽窄、厚薄、方圆、远近、轻重、大小、繁简、锐钝、刚柔等；在材质方面的对比有软硬、干湿、新旧、光滑与粗糙、透明与不透明等。当对比双方的特征越接近则调和的效果越明显。创造形态时要根据不同情况，或突出对比或强调调和。突出对比时，要注意保持一定的调和；强调调和时，又要辅以少量的对比，以形成对立统一的关系。

一般来说，立体构成主要从以下五个方面构成对比与调和的关系。

1. 线型的对比与调和

线型的对比与调和是立体构成中最富有表现力的一种手段。它不仅可以强化和协调形态的主次关系，还可以丰富形态的情感含义。

2. 形体的对比与调和

形体的对比与调和可以通过形态的方与圆、大与小以及体量的多与少等组合关系来体现。

如图 5-3～图 5-6 所示，线体与形体的多样性使它们具有很强的表现性。

105

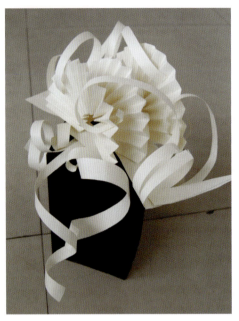

图5-3 纸材作品（1）（周海峰 摄）

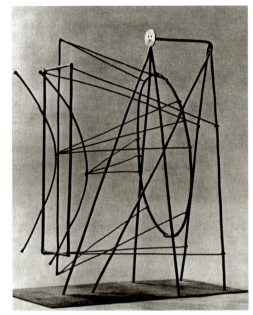

图5-4 铁焊接作品

解析：如图5-3所示，作品是以曲线为主的线材构成，展现出舒缓而柔美的韵味；而图5-4所示的作品则通过曲线与直线的对比，呈现出明确而硬朗的风格。

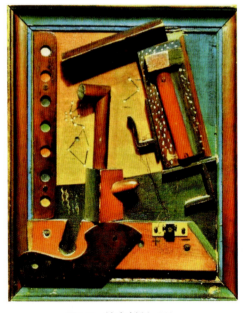

图5-5 综合材料（1）

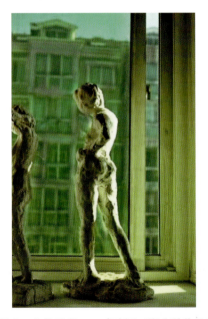

图5-6 人体雕塑——玻璃钢（张文瀚作品）

解析：如图5-5所示，作品通过外轮廓的限制使不同的形体产生协调。

3. 材质的对比与调和

材质的对比具有较强的视觉冲击力，可以给人带来丰富的心理体验。在立体构成中，利用材质对比的情况很多，如不同肌理的表面材料对比、硬材与软材的对比、透明材料与不透明材料的对比、固体材料与液体材料的对比、新材料与旧材料的对比。当质地近似的材料组合在一起时，它们就会形成一种调和关系。我们要根据构成的具体内容和要求来决定是加强材质的对比关系，还是加强材质的调和关系。

4. 实体与空间的对比与调和

实体与空间是相互依存的，实体依存于空间之中，而空间若没有实体的限定和标识，就难以被感知。在立体构成中，实体给人以封闭、厚实和沉重的感觉，而空间则给人以通透、流动和轻盈的体验。

5. 色彩的对比与调和

在立体构成中，色彩是通过材料的本色或经过处理后的材料外观色，在各种光线的影响下展现出来的。材料表面的色相、纯度和明度差异都可以形成对比，由此也可派生出冷暖、明暗、艳灰、进退、扩张与收缩等一系列对比与调和的关系。

案例赏析

如图 5-7～图 5-14 所示，对比与调和的形式是多样的，在一个立体形态中往往可出现多种对比。

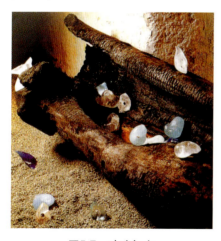

图5-7 玻璃与木

图5-8 铁、木、石子（易宇丹 摄）

解析：如图 5-7 所示，材质的对比使得玻璃制品显得晶莹剔透；而图 5-8 所示的作品因材质的组合使用产生的对比让熟悉的形体变得陌生而新奇。

图5-9　现代雕塑——花岗岩　　　　　　图5-10　园林石（周海峰 摄）

解析：如图5-9和图5-10所示，虚实相生的形态显得自然而通透。

 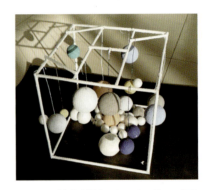

图5-11　线材建筑　　　　　　图5-12　综合材料（2）（王永田 摄）

解析：如图5-11所示，线条的象征性限定产生的虚空间与内部实体产生了鲜明的对比。

提示：空间的限定可以分为实际限定和象征性限定两种形式。其中，象征性限定所得到的空间来源于形体对人们的心理暗示与感受的影响。

 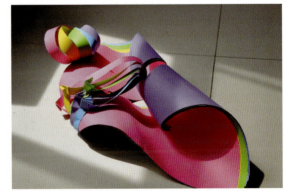

图5-13　综合材料（3）（周海峰 摄）　　　　　　图5-14　纸材作品（2）（王永田 摄）

解析：如图5-13和图5-14所示，通过缩小色彩单元的面积或将其有序排列，可以达到协调的效果。同时，恰当的色彩对比可以使形态更具视觉冲击力。

注意：人们对材料的敏感性和对事物的联想能力，使得美感可以通过材料表现出来。例如，粗糙而沉重的石头、细腻而温润的瓷器、平凡质朴的木材等。可以说，材料本身并不具有情感，而是人的感受赋予了材质美感。

5.2 多样与统一

所谓多样性，是指至少具有两种不同的形态。而统一性，可解释为多种形态之间有序的组合。多样性与统一性是指不同的形态有机地融合在一件作品中，在统一中求多样，在多样中求统一。只有统一没有多样，会显得单调乏味；只有多样而无统一，则会造成杂乱无章。多样性与统一性是相辅相成的，多样性与统一性实际上构成了秩序美。不论是宏观的宇宙天体，还是微观的原子、质子，都是以一定的秩序构成的。立体构成应以秩序美为前提，也就是说，它给多样的形态赋予新的秩序，使之体现出一个整体的规律性美。

案例赏析

如图5-15～图5-17所示，多样性与统一性是在艺术设计中经常面临的问题，除了形态的统一外，色彩、材质的统一也可以使作品的形态更加协调。

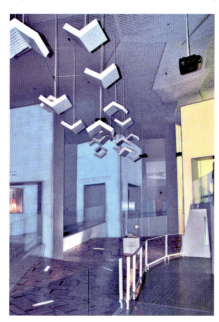

图5-15 相同单元形——悬挂件（易宇丹 摄）

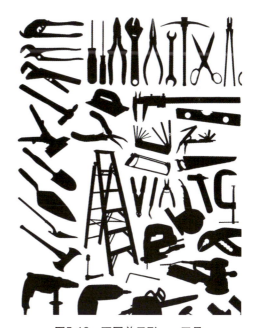

图5-16 不同单元形——工具

解析：如图5-15所示，相同的屋顶悬挂单元形，通过正反方向、长短高低的排列变化，实现了立体空间的多样性和统一性；图5-16所示是不同的单元形有规律的排列，使得形态多样而统一。

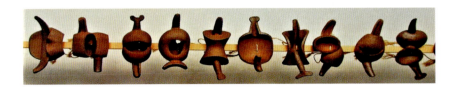

图5-17 不同单元形——陶器

立体构成的形式法则和要素与平面构成有所不同。它不是单纯的以形式论形式，而是把形式美的感觉因素和心理因素建立在结构、材料及制作工艺等物质基础上。

5.3 对称与均衡

在立体构成中，对称与均衡是平衡动力与重心的一种形式，是实现稳定感的一种法则。在自然界中到处可见对称形式，例如，鸟类和昆虫的羽翼，花木中对生的叶子等。我国古代一直很重视对称形式，青铜器上的饕餮纹就是左右对称的实例。除此之外，北京故宫以中轴线划分东西两部分的左右对称布局，也是对称形式的体现。

1. 对称

"对称"能给人以庄重、严肃、条理、大方、静穆、完美的感觉。在立体构成中，可以巧妙、灵活地运用对称形式，但若处理不当，则有可能产生单调、呆板的感觉。对称的形式很多，大致可分为点对称、轴对称和面对称等，也就是说作为对称中心的元素可以是点、直线或平面等。通过移动、反射、回转和放大等操作手法，对原形进行反复分配组合，又可得到多种对称形式。

案例赏析

留心身边的事物，处处都有对称的形式，如图5-18和图5-19所示。

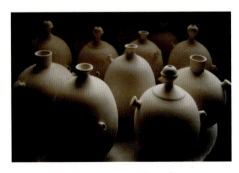

图5-18 陶器（周海峰 摄）

图5-19 古建筑（周海峰 摄）

解析：图5-18所示的对称式排列给人以大方、静穆和庄重的感觉；而图5-19所示的传统建筑，通过其对称的构造，不仅实现了视觉上的稳定，更赋予了建筑一种庄严的美感。

注意：在立体构成中追求的"对称"是有序和视觉平衡。研究比例关系并不是将美学理论量化，而是揭示各种视觉关系，这些关系是区别各种形式的基础。

2. 均衡

"均衡"是一种以支点为重心，维持各方力学平衡的形式。这种力学平衡是指形态的造型要素（如形状、色彩、肌理等）和物理量给人的综合感觉，而不能简单地理解为地球对物体各方的平均引力。在立体构成中，处理好体量的虚与实、部分与部分之间的适当关系、表里关系、色彩的组合关系及其他要素的构成，是实现均衡效果的关键。

一般来说，大的形比小的形具有更强的心理量感，纯度高的形比纯度低的形具有更强的心理量感，明度低的形比明度高的形具有更强的心理量感。这些都是处理均衡关系时应考虑的因素。在立体形态中，当一边量大于另一边量时，可通过在量大的一边采用小的形、在量小的一边采用大的形来处理，或者通过量大的部分距离支点近、量小的部分距离支点远的方式来处理，以及通过量大的部分色彩明度高、量小的部分色彩明度低的方式来处理。总之，需要在实践中加以灵活运用。

从严格意义上讲，对称可以看作是均衡的一种较为完美的形式。但一般情况下，人们将对称从均衡中分离出来，把对称与均衡看作是相对立的一对矛盾形式。对称是一种严肃、庄重、有条理的静止美，而均衡则是追求活泼、轻快、富于动感的美。

案例赏析

均衡是一种感觉，它没有固定的标准和模式，它的掌握需要经验与素养，如图5-20和图5-21所示。

图5-20　铁艺

图5-21　现成品着色（周海峰　摄）

5.4 节奏与韵律

立体构成中的"节奏"，表现为所有造型要素的有序和规律性变化。无论是在自然界还是

在人们的生活中，到处都充满了节奏感。四季的循环、海潮的涨落、心脏的搏动、机器的运转，无不体现出节奏。

所谓"韵律"，是指使节奏具有强弱起伏、悠扬急缓的变化，赋予节奏一定的旋律。在立体构成中，它表现为形态的大小、疏密、刚柔、曲直、粗细、长短的规律性变化。韵律的构成，应该说比节奏难度更大，更富有感情色彩。韵律主要有下列几种表现形式。

（1）渐变韵律：在立体构成中，造型要素按照一定规律渐次发展变化，称为渐变韵律。常见的渐变韵律形式有形态大小的渐变、形态方向的渐变、形态位置的渐变、形态厚度的渐变等。

（2）起伏韵律：在立体构成中，各造型要素作高低、大小、虚实的起伏变化。

（3）特异韵律：在立体构成中，从造型要素的规律性变化中寻求突破。

案例赏析

"节奏"和"韵律"原本是音乐术语，在这里指的是构成中的音乐感。节奏更多地体现为有序的重复，如图5-22～图5-25所示。

图5-22　节奏的韵律（周海峰 摄）

图5-23　当代艺术——陶艺作品

图5-24　板材作品

图5-25　水与塑料（周海峰 摄）

解析：关注生活，你会发现"节奏"无处不在。

富有韵律的形体抒情而优美，产生韵律的手法丰富而多变，如图5-26～图5-32所示。

 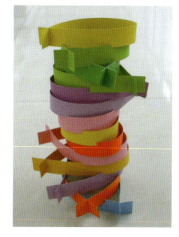

图5-26　纸材作品（3）　　　　图5-27　纸材作品（4）（周海峰 摄）

解析：如图5-26和图5-27所示，单元形位置的有规律渐变可以形成较强的韵律感。

 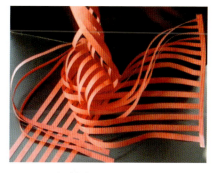

图5-28　纸着色（周海峰 摄）　　　图5-29　纸材作品（5）（周海峰 摄）

解析：如图5-28和图5-29所示，通过面与线的起伏变化可产生韵律感。

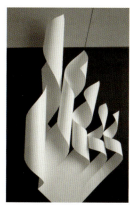 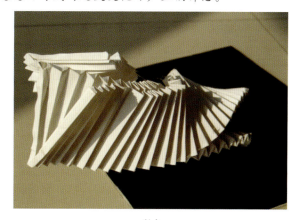

　　　　（a）　　　　　　　　　　　　　　　　　（b）

图5-30　纸材作品（6）（周海峰 摄）

解析：如图 5-30 所示，螺旋上升的形态可产生很强的韵律感。

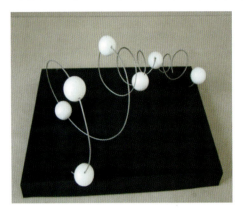
图5-31　塑料与铁材（周海峰 摄）

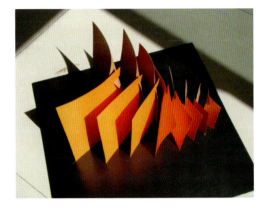
图5-32　纸材作品（7）（周海峰 摄）

解析：特异韵律通过打破常规的规律，能够创造一种新的规律，如图 5-31 所示；面积有规律的大小改变是产生韵律的常见手法，如图 5-32 所示。

5.5 体量与空间

"体量"表现为两个方面，即物理体量和心理体量。

物理体量是指形态的大小、多少、轻重等，是可以测量和把握的。物理体量是实实在在的物理的重量感和体积感，它与物体的体积和组成物体的材质有很大关系。体积与材质不同所体现出来的物理体量是不同的。物理体量是物体存在的必然属性，它会随物体的变化而变化，也会随物体的消失而消失。

心理体量是人对物理体量产生的感受，它依赖于心理判断的结果，是可以感受而无法测量的"量"。心理量感源于物理体量，而又与之不同，它受物体所处的环境和心理因素的影响很大，并且与色彩、空间、肌理、经验等诸多因素密切相关。这使得我们的心理量感与物体的实际情况相差较大，相同的物理体量可能具有不同的心理感受。

注意：立体构成中的体量主要是指心理体量（反抗感、生长感、速度感、神秘感、重量感、结实感、内空感、薄弱感、扩张感等），它是充满"生命力"的形体的运动变化在人们头脑中的反应，是建立在物理体量基础上的心理感知。创造心理体量就是要给形态注入情感和生命力，即让形态能够反映人类的思考和感受。

案例赏析

如图 5-33～图 5-38 所示，心理体量来源于生活感悟。在立体构成中，心理体量就是通过形、色、质、体等要素来重现这种感悟。

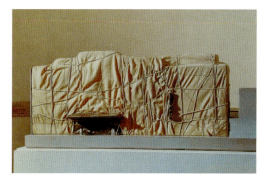

图5-33　布、绳、木　　　　　　　　　图5-34　铁着色

解析：如图5-33所示，对熟悉物体进行包扎，改变或模糊其本来的面貌可增加一种神秘感；如图5-34所示，巨大的体量和鲜艳的色彩使得作品充满力度与扩张感。

 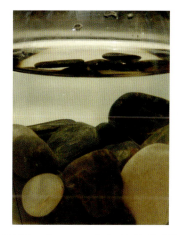

图5-35　铁　　　　　　　　　　　图5-36　水、石、玻璃（周海峰 摄）

解析：如图5-35所示，压抑的形态具有向外的扩张力和抗争性；如图5-36所示，水与卵石的结合使作品显得沉寂而空灵。

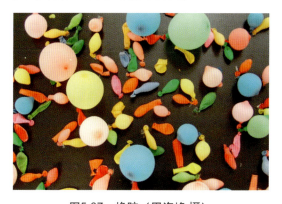 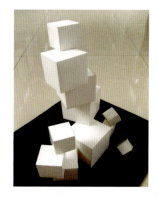

图5-37　橡胶（周海峰 摄）　　　　　图5-38　纸材作品（8）（周海峰 摄）

解析：如图5-37和图5-38所示，色彩可以改变形态的心理体量，如浅色或透明材质都可以使形态的量感显得更轻盈。

立体构成中的"空间"概念主要是根据人的触觉和视觉经验来确定的，它体现了形体与人类之间的相互关系。当然，我们并不排除在某些特定的条件下，这种相互关系还与嗅觉和听觉有关。即使是同一空间，由于风、雨、日照等条件不同，人们也会产生不同的印象。我们用泥土塑造器物时，器物的本质也就不再是土，而是在其中产生了"无"的空间，这个空间是可以为我们所用的。例如，茶壶内的空间是装水的，饭碗的空间是盛饭的，这种空间之所以有用，是因为有实体在起作用。所以，我们谈空间不能脱离形体，正如谈形体要联系空间一样。

形体和空间是一个统一体，形体依存于空间之中，空间也要借形体作限定。因此，在立体形态设计上，我们不仅要处理形体与形体之间的关系，更要处理实体与其所处空间的关系，要充分利用实体对空间的占有、限定、扩张的影响，处理好它们的凸凹、正负和虚实等方面的关系，来创造富有虚实变化的空间形式。正如英国雕塑大师亨利·摩尔（Henry Moore）认为的，"形体和空间是不可分割的连续体，它们在一起反映了空间是一个可塑造的物质元素"。

亨利·摩尔很重视实体与空间的关系问题，关注实体突出部分的空间扩展和凹陷部分的空间接纳。在他的作品中，他大胆突破传统雕塑的造型，大量运用实体与空间的相互关系进行创作，在实体中创造空间，并赋予形体以抽象的内涵。在立体构成训练中，培养自觉的空间意识是立体形态创造的前提。

空间可分为物理空间和心理空间两种形式。物理空间又称为实空间，是指实体所占有和限定的、可以测量的空间。它是依靠物质形态的长度、宽度和深度来表达的，并与物质形态一样客观实在。心理空间又称为虚空间，是指没有明确边界却可以感受到的空间。它是由形态的限定或暗示产生的，其实质是实体对周围空间的影响力的扩张，这种空间的扩张感主要来自实体内部力量的运动，这种内部力量的运动不会仅在形体表面停止，而是会向形体表面外散发，形成空间的张力。这种张力是无形的，是人知觉的反应，从而形成了视觉的延伸空间、想象空间等心理空间，如压抑感、开放感、紧张感、流动感、包围感、封闭感等。

案例赏析

如图5-39～图5-45所示，心理空间的获得来源于对物理空间的感知与联想。空间限定的多样性使得心理空间丰富而复杂。

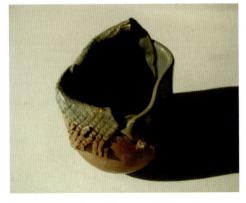

图5-39　陶艺——周海峰作品

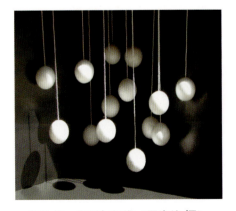

图5-40　塑料与纤维（周海峰 摄）

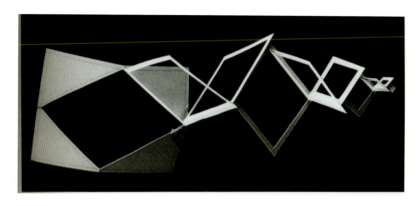

图5-41　纸材作品（9）

解析：如图5-39～图5-41所示，这些是由不同实体的限定或暗示所形成的虚空间。

图5-42　纸与塑料（周海峰 摄）

图5-43　纸材作品（10）（周海峰 摄）

解析：空间的封闭性取决于空间限定元素的数量。

图5-44　纤维与塑料（周海峰 摄）

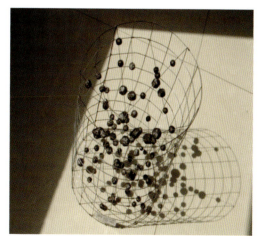

图5-45　铁制作品（周海峰 摄）

解析：开放和通透的空间表现形式使得内外空间相互流动与渗透。

5.6 色彩与色调

对于美术院校的学生或是学习色彩构成的学生来说，熟练地掌握基础色彩学是一项基本技能。学习立体构成首先应掌握基础色彩学的知识。在立体构成中，色彩也是非常重要的因素，立体构成的效果与材料的色彩选择有着极为重要的关系。

从物理学角度来看，色彩是不同波长的光波通过视觉神经传达到大脑的一种电磁波，而光的物理属性是由光波的波长和振幅所决定的。振幅影响光的强度，即光的明暗；波长决定了光的颜色。

1. 色与形的关系

在形态的表现中，色彩起着至关重要的作用。"远看颜色近看花"深刻地反映出色与形的关系。它们的相互关系主要体现在下面三个方面。

（1）形态的整体外观是由色彩表现的，色彩的色调决定了形态的总体效果。

（2）从视觉传达的速度来看，色比形快，色彩是人的感官第一印象。从视觉流程看，色彩优先于形态作用于人的视觉。

（3）色彩与形态是一个不可分割的整体，色依附于形，形也存于色，形是离不开色的。有经验的设计师常常把色彩当作一种不可缺少的整体设计因素。

立体构成中的色彩与绘画及平面设计中的色彩有所不同，学生仅掌握基础色彩学的知识还不能正确处理好立体构成中的色彩关系。立体构成中的色彩是三维空间中材料表面的色彩，它要受到实际空间里光影效果的影响，要受到实际环境、工艺技术、材料质地等多种因素的制约。因此，立体构成中的色彩有其独特的规律性，它不仅追求色彩的审美心理效果，还追求色彩与材料、色彩与技术等物理效果的协调。

2. 色彩的运用

在立体构成中，色彩主要包含形体材料的自然色彩（称为形态的本色）和经人为处理过的色彩（称为人工色）两大部分。设计师在设计时要充分考虑设计意图，再决定是用本色表现，还是用人工色表现。不管采用何种色彩表现，都包含了设计师对形体的理解、对环境空间的认识，以及设计师的艺术修养和审美意识。如何选择色彩成为检验形体表现的重要标准，例如，洛阳龙门的佛像是用天然石块的本色表现，万里长城的城墙是用青灰色表现，它们与自然融为一体、相得益彰；中国的漆器和瓷器采用人工色表现，同样显得独具特色、高贵典雅。可见，无论是利用天然色还是人工色，关键是要巧妙运用。

（1）物体本色的运用。每种材料，都有其独特的颜色。直接利用材料的本色进行创作，不仅较为自然，也能体现材料的质地美。例如，有机玻璃构成的形体，其本身的色彩已经能够给形体增辉，要是再人为地在有机玻璃上涂色，很难达到它自身的鲜明度和光泽度。又如，某些具有传统意境的形体构成，通常利用材料本色来表现，要是人为地在这种材料上涂以色彩，不仅破坏了材料的自然质感，而且会极大地破坏形体原有意境，如明代家具多数采用黄花梨、紫檀等高级硬木。这些木材都具有自然的色调和丰富的纹理。工匠们在制作时，除了精工细作之外，不加任何漆饰，不作大面积装饰，充分利用木材本身的色调和纹理，形成了

自己特有的审美趣味和独特风格。因此,在特定环境下要尽量利用材料的本色,才能更好地表现形体的自然美。

如图 5-46 ~ 图 5-49 所示,现代艺术中非常重视对物体本色的利用。

图5-46 铜

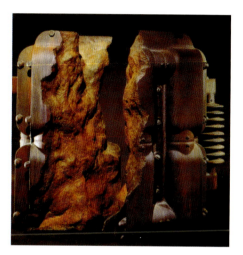

图5-47 陶

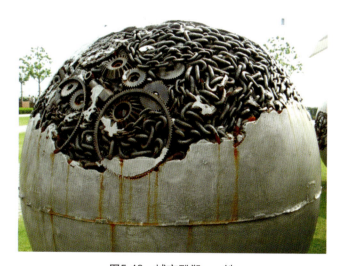

图5-48 城市雕塑——铁

图5-49 布与铁

解析:本色的运用可以体现形体本身的材质美。另外,本色也是区别不同材质的重要特征。

（2）人工色的运用。相同的形体搭配不同的色彩会给人带来不同的情感效果，如华丽或朴素、冷或暖、强或弱、厚或薄、轻或重、明或暗、浓或淡等。要达到这种情感效果，不仅要处理好色与色的搭配关系，还要考虑到着色面的大小、方位、光源及材料性质等因素。

作为人为处理色彩的应用，有时需要从物理学方面研究色彩作用于形体的表现方法，有时又要从生理学方面研究其作用于形体的可见情况，有时还要从心理学方面推测色彩作用于形体的心理效果。

案例赏析

如图5-50～图5-55所示，人工色的优势之一是可控制性，合理的色彩搭配可以得到我们所需要的视觉效果。

图5-50　铁着色

图5-51　当代艺术——木着色（刘珂珂 摄）

图5-52　当代雕塑——木着色

图5-53　当代雕塑——玻璃钢着色

解析：人工色的运用可以强化形态的视觉感受，使形态更具感染力。

图5-54 塑料（周海峰 摄）

图5-55 塑料与纸（周海峰 摄）

解析：人工产品在立体构成中的应用，可以展现人工色特有的魅力。

提示：在生活中，多数的人工产品都可以作为立体构成的材料，精心挑选并妥善搭配这些材料的色彩，才能使它们既有艺术性，又能顺应原物的特征。

通常，每一件成功作品都包含了数种不同的形式美法则及要素，更重要的是各种法则和要素必须融会贯通才能运用得当。

色彩对形体的表现可分为强烈的表现、中性的表现和隐性的表现。例如，有些动物体色表现出极隐蔽的效果，它们的色彩与周围环境有着极其相似之处，具有很好的自我保护作用，生物上称这种颜色为"保护色"。

在立体构成中，色彩设计的关键在于把握好主导色，即色调。色调是立体构成中的重要审美要素。色调是由多种色彩组合而成的统一色彩倾向。一种色调通常有一种主色，并辅以衬托色，并与邻近的色彩相协调。例如，红色调是以不同深浅的红色为主，衬托色则可以是绿色，以及与主色相邻近的黄色、橙色、紫色等。一般来说，主色的面积大，占主要地位；衬托色的面积小，居次要地位，起点缀作用；调和色常常是处于二者之间的色彩。色彩基本上控制在2~3个主次分明的色相内，这样的色彩能营造出一种独特的环境和氛围，给人一种统一的视觉感受。

如图5-56所示，建筑以大面积的红色为主，间以小面积的金色和深灰色，营造出一种庄重与恢宏的气氛；而图5-57所示的是黑与黄的结合，时尚而明快。大面积黑色的稳定和沉闷被小面积的亮黄打破，作品立刻显得生机勃勃。

图5-56 古建筑（刘珂珂 摄）

图5-57 纸材作品（11）（周海峰 摄）

人们对于色调美的认识是随着时代的发展而有所变化的。过去，人们对于房间的色调基本上倾向于深沉，现代人对房间的色调则趋向于淡雅。这种变化，反映了人们精神情趣的变化，也体现了材料、建筑和生活环境的变化。

色彩不仅影响形体的表现，还与形体表面的肌理变化有着密切的联系。不同的肌理会给人带来不同的色彩感觉。由于肌理对色光的吸收、反射和透射的不同，形体表面肌理的变化也会导致明暗变化。即使是相同的形体、相同的材料使用同一种色彩表现，由于材质表面的肌理不同，也会产生不同的色彩效果。

此外，在立体设计中，还应注意色彩在空间中的表现，包括其进与退、虚与实、强与弱的视觉效果。同时注意色彩的心理影响、色彩的情感表达和色彩的联想作用。

5.7 夸张与概括

为了打动读者，文学作品经常使用夸张法和概括法的手法。立体构成中也有类似的做法，构成作品通过夸张与概括可以获得最大限度的视觉冲击力和艺术感染力。

夸张是有意识地为作品主题服务，是将形体中最重要的特征、性格、要素提取出来进行强调的方法。这些特征、性格、要素一般指的是形状、色彩、体量等，如形的夸张、色彩的夸张、体量的夸张。在中国的传统艺术中，夸张是常用的艺术手法，如青铜纹样和石刻造像中的形象夸张。

案例赏析

如图5-58～图5-61所示，艺术作品中的夸张手法可以突出主题，强化艺术感染力。

解析：图5-58所示的作品是北宋时期的铁像造型，人物表情夸张而威猛，具有很强的威慑力；而图5-59所示的雕像，身形瘦长而古怪，显得人物没落而孤独。

图5-58　北宋铁人（周海峰 摄）　　图5-59　铜像

提示：中国传统艺术中的人物、走兽、花鸟等形象也存在着大量的夸张与变形。通过对传统文化的学习和认知，可以为我们的艺术设计提供更多的灵感。

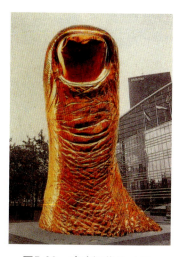

图5-60 玻璃钢着色（1）

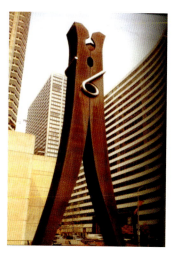

图5-61 玻璃钢着色（2）

解析：夸张事物原来的尺寸，可产生新的内涵和意义。

概括是一种省略的艺术，是去掉那些不必要的元素，即那些即便不存在也不会影响作品内涵的部分。概括也是一种简化的过程。通过简化，形体的特征得到突显，使其更简洁、明确，从而以最少的元素达到最有力的效果。概括化的形象具有醒目、易识别的特点。立体构成中的概括指的是形体的简练、色彩的纯粹、材料的明确。

案例赏析

如图5-62～图5-64所示，这些作品概括而不失其个性和特征，这样的概括才有意义。

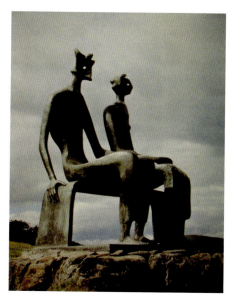

图5-62 铜塑作品

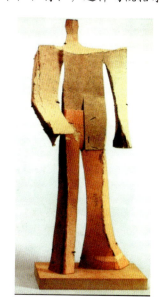

图5-63 纸制作品

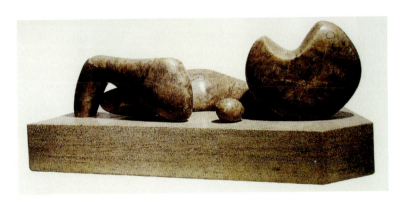

图5-64　石材作品

解析：省略不必要的细节而突出重点，使形体单纯而洗练，是艺术家常用的表现手法。

5.8 联想与意境

人们通过对立体构成的联想会激发出某种意境，即使是局部或形体的某个方面，如色彩、表层肌理、线型、材质等，也都可通过联想激发出一定的意境。联想是思维的延伸，它能够由一种事物延伸到另一种事物上。

注意：联想与人们的感知能力、知识修养及生活经验有关。例如，毛线的材质常使人联想到流畅、轻快与温暖；某种色彩的立体构成，则会使人联想到该种色彩所代表的情感含义，如红色使人感到温暖、喜庆等，绿色则能使人产生平静、安宁、春天感、生命感等。

立体构成中的联想与意境主要体现在以下两个方面。

1. 对自然形态的联想与产生的意境

有时，我们可直接从自然环境中发现美的事物。一件艺术作品的价值，不仅取决于创作者，更在于发现者以及他们赋予作品的美好联想和意境。例如，卵形和类似卵形（如卵石一类）的物体，它们是很小的椭圆形立体，暗示生命力的萌动；也可联想它们是静止的球体从某一方向开始运动的最初形态，是具象形态的代表。从纯粹的形态学角度看，卵形也是最接近抽象形态的具象形态。

案例赏析

如图5-65和图5-66所示，对自然形态的联想离不开个人的生活经验和对自然的细致品味。

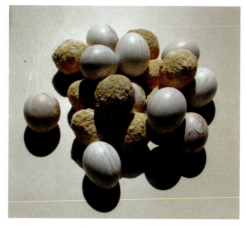

图5-65 鸡蛋着色与土（周海峰 摄）

图5-66 岩石

解析：图5-65所示的卵形形态使人联想到生命的萌发和悸动；图5-66所示的天然石材则记录着历史的沧桑与变迁。

案例赏析

如图5-67～图5-70所示，艺术作品体现了"艺术来源于生活（自然）而高于生活"的深刻内涵，关键在于艺术家如何将自然形态艺术化，展现其某种美的特征。

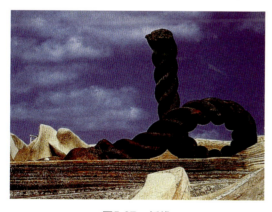

图5-67 纤维

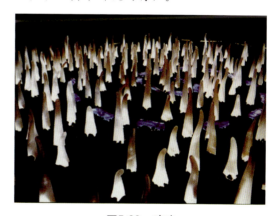

图5-68 玻璃

解析：图5-67所示的艺术作品展现出期望和翘首以待的生命意境；图5-68所示的仿生形态作品，其似像非像的造型给人带来魔幻而神秘的感觉。

注意：对自然形态的模仿或取舍，实质上是艺术家进行抽象、提炼、个性化创作的过程。隐喻是艺术家表达意境的常用手段。

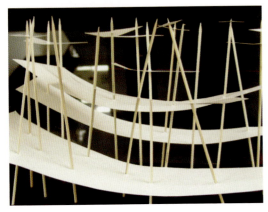 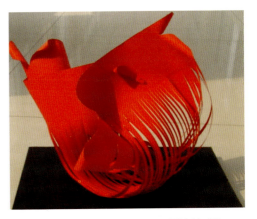

图5-69 纸与竹（周海峰 摄）　　　　　图5-70 纸材作品（12）（周海峰 摄）

解析：通过对自然界中的风、云、流水等自然现象及景观的归纳与提炼，得到的形态可以给人带来美的联想和耐人寻味的意境。

2. 对抽象形态的联想与产生的意境

以线材、面材、块材构成的抽象几何形态，虽然与客观事物没有共同之处，但是由于点、线、面、体、色、肌理、材质等构成要素具有一定的性格特征和情感内涵，因而也可激发联想，产生一定的意境，如粗笨、灵巧、运动、静止、愉快、哀伤、高亢、低沉、臃肿、纤细、冷静、热烈等。

如图5-71～图5-74所示，抽象的几何形态引发的联想和意境，其实也离不开人的生活经历和情感认同。

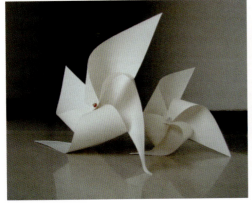 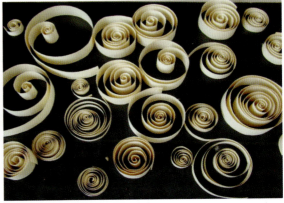

图5-71 纸材作品（13）（周海峰 摄）

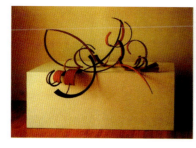

图5-72　铁　　　　　图5-73　糖果（周海峰 摄）　　　图5-74　纸材作品（14）（周海峰 摄）

总之，对形式法则及其要素的理解与应用，在立体构成的实践过程中具有相当重要的指导作用。因为，这些形式要素，或美的形式法则理论，是众多哲学家、设计家、艺术家、工匠们通过长期探索逐步建立起来的。

立体构成的形式法则与要素不仅要考虑心理上的美感效果，还需建立在加工、构造、材料、工艺、技术等一系列物质基础上。另外，有一点绝不能忽视，立体构成的基础训练，最终是为了设计出美的作品，以满足社会的需要。

本章小结

本章通过对立体构成形式法则与要素的探讨，旨在使学生理解，立体构成的任何造型元素都必须借助这些法则与要素进行合理的组织和安排，才能构成一个具体的、具有美感的立体形态。同时，深刻领会形式美法则是塑造美的基础，是决定一切事物形状和结构的根本。

复习思考题

1. 阐述形式法则与要素在设计中的重要性和意义。
2. 谈谈中国传统艺术中的联想与意境。

实训课堂

实训形式：阅读与欣赏

实训目的：多看多读，扩大视野，在阅读与欣赏中感受立体构成的独特魅力和风采，提高审美素养，进一步加深对形式美法则的认识。

第 6 章

立体构成的实际应用

学习要点与目标

(1) 了解立体构成在实际应用中的重要性。
(2) 了解立体构成在建筑与公共环境中的应用、立体构成在家居与展示环境中的应用。
(3) 培养学生对不同环境的认知和理解能力。
(4) 使学生学会从实际出发,体验各种环境的氛围,根据不同环境的需要进行思考、选择和设计。

本章导读

立体构成的实际应用是课程教学中的重要部分。在学习立体构成应用这一部分的过程中,我们应该加深对立体构成艺术的理解,重视其在实践中的运用,并关注立体构成应用的时代特点。通过这一章的学习,让学生对各种立体构成的实际应用有个初步的了解,让学生学会从实际出发,体验各种环境的氛围,并根据不同的环境需要,来选择材料、选择材质和色彩,用更贴切、更具表现力的语言来展开立体构成的设计。

6.1 立体构成与建筑设计

建筑设计是对立体空间进行研究和运用的艺术形式,立体空间是建筑设计的核心。立体和空间的组织结构是立体构成与建筑设计的主要内容。通过建筑构成来限定一个物理空间,通常以几何形状呈现,由一种或多种几何形状通过重复、并列、叠加、相交、切割、贯穿等方法相互组合,共同塑造建筑与立体构成的形态。

案例赏析

在建筑设计中,立体构成的原理被广泛应用。建筑结构和立体构成的形态是相同的,立体构成的组合原理和构成规律在建筑设计中都得到了运用,如图6-1～图6-7所示。

第6章 立体构成的实际应用

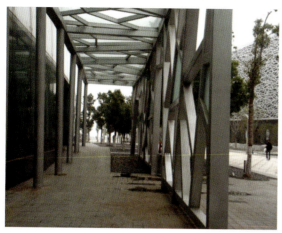

图6-1 建筑长廊（易宇丹 摄）

图6-2 建筑外墙（易宇丹 摄）

解析：如图6-1所示，这是苏州博览中心的一处长廊，其运用几何形线材构成，展现了现代建筑的独特形态。如图6-2所示，建筑外墙的窗户采用反传统设计手法，交错的线材构成透光的窗户，形成了新颖的建筑形态。

（a）西安大雁塔

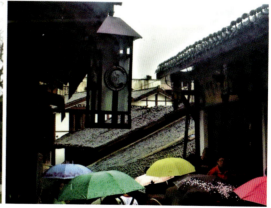

（b）凤凰古城

图6-3 古建筑（1）（易宇丹 摄）

解析：传统建筑的线、面、体之间的穿插关系，可形成一种节奏美感。通过造型的变化，可使建筑与人物融为一体，这正是传统古建筑的精华所在。

图6-4 古建筑（2）（易宇丹 摄）

图6-5 水乡建筑（易宇丹 摄）

解析：如图6-4所示，苏州园林的夜晚，黑色的夜空与彩色的灯光形成鲜明的对比。传统的建筑形式通过造型变化，使建筑与自然景观融为一体，水中倒影更使得建筑富有诗意。如图6-5所示，苏州园林以黑瓦白墙形成了鲜明对比，体现了特定的历史文化特征。园林虽然占地面积不大，但其以意境见长，独具匠心。在有限的空间内巧妙设计、实现移步换景，变化无穷。

图6-6 古建筑（3）

图6-7 古建筑（4）（易宇丹 摄）

解析：江西婺源大理坑的古建筑古香古色，属于徽派建筑风格。它依山傍水，粉墙黛瓦，参差错落，构建出一幅小桥、流水、人家的迷人画卷。

提示：在教学中，应从建筑造型与立体构成的关系入手，倡导在立体构成中结合实际情况。侧重于建筑语言和立体构成的训练，可以有效地提升学生的设计能力、审美能力和创造能力，同时培养学生对建筑立体构成的深刻理解。

6.2 立体构成与建筑模型

立体构成与建筑模型关系密切，它们使用的材料及工艺都涉及材料的组合与应用，都需要把握材料的特性和属性。建筑模型制作有利于引导学生拓展设计思维，使学生初步了解建筑设计和建筑美学，了解模型制作的过程和细节，从而逐渐形成自己的设计理念，为今后的课程打下良好基础。同时，学生在学习过程中，要用审美的眼光看待生活中的各种材料，学会利用材料激发创意和创作灵感，体验材料质感，使材料肌理在造型中得到更好的应用，使自己的创新精神和动手能力得到更好的发挥。

案例赏析

如图 6-8 所示，材料的选择和应用需要丰富的想象力和巧妙的构思。只有经过深思熟虑的推敲，才能做出造型别致、制作精巧的建筑模型。

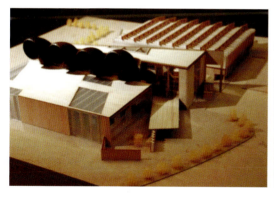 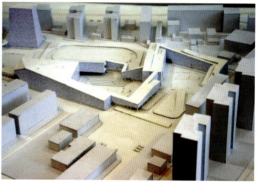

图6-8　建筑模型（易宇丹 摄）

解析：如图 6-8 所示，通过合理的材料选择、精巧的模型制作、丰富的造型变化、错落有致的建筑结构，营造出了建筑模型的独特效果，增加了建筑模型的人文气息，使得模型风格更加突出。

6.3 立体构成与公共设施

公共设施设计是随着人们对居住环境和生存空间的要求不断提高而发展起来的。今天，无论是一个城市的整体设计和规划，还是一个居住小区的空间景观设计，都有公共设施设计专家的参与。随着社会对公共设施设计的重视，公共设施设计的需求也会不断增大。

公共设施包括休闲设施、便利设施、健身设施等类型，其设计应考虑实用性、安全性、系统性、审美性、独特性等。性能良好、形态优雅的公共设施，在满足功能需要的同时，还兼具社会美育的功能。

案例赏析

如图 6-9 和图 6-10 所示，公共设施设计的独特性是根据其所处的文化背景、地域环境、城市规模等因素进行的。设计的合理性主要表现为功能的适度与材料的合理。

图6-9　公共设施（王永田 摄）

图6-10　工地设备（王永田 摄）

解析：如图 6-9 所示，公共座椅在满足功能需要的同时，还兼具美育的功能。良好的功能与美观的造型，增强了市民对城市的归属感和参与性，有利于培养市民的文明意识。如图 6-10 所示，建筑工地的大型设备，是用金属线材框架构成的，以红色为主色调，使建筑设备既有实用功能又有审美功能。

法国蓬皮杜艺术中心是欧洲最大的现代艺术博物馆，定于 2023 年闭馆进行为期四年的全面修缮。此建筑在 20 世纪 70 年代由 30 岁出头的年轻建筑师伦佐·皮亚诺（意大利，Renzo Piano）和理查德·罗杰斯（英国，Richard George Rogers）设计，他们击败了 680 个设计团队，赢得了以总统蓬皮杜的名字冠名的艺术中心设计竞赛。建筑于 1977 年启用，并以其自内而外透露的管道美学而闻名于世，是战后最具有影响力的城市建筑之一，是蓬皮杜最具识别性的元素，是城市标志性建筑的先驱，如图 6-11～图 6-13 所示。

立体构成的实际应用　第6章

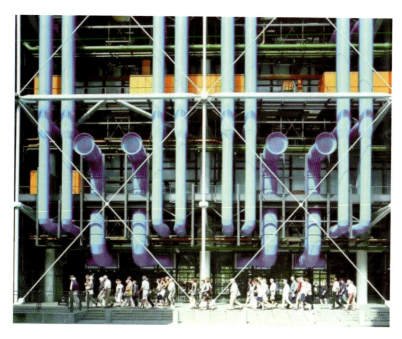

图6-11　公共设施——法国蓬皮杜艺术中心（1）

解析：蓬皮杜艺术中心的彩色管道中，蓝色代表空调管路、黄色代表电力管路、绿色代表水管、红色代表自动扶梯。这一系列外露的管道呈现了线材、面材、体块的综合立体空间构成，其独特的形态让整个建筑充满了活力。

图6-12　公共设施——法国蓬皮杜艺术中心（2）

解析：透明管道里的自动扶梯成了热门的景点，为巴黎市民提供了全新的视角。在这个城市公共空间里，人们可以体验艺术、音乐，享受美食，以及利用图书馆等文化设施，享受城市文化生活的乐趣，从而提升了人们的参与和互动热情。

图6-13　公共设施——垃圾箱（易宇丹 摄）

解析：以金属材料为主的垃圾箱，造型独特，增强了城市的现代感，营造了文明社会的氛围。

提示：一个设计合理且具美感的公共设施，不但可以有效地提高使用的频率，还可以增强民众爱护公共设施、爱护公共环境的意识，加深民众对城市的感情。文明的公共环境同样应该有美观的公共设施。

6.4　立体构成与公共雕塑

雕塑是利用立体构成的设计原理进行创作的艺术形式。随着现代城市建设的发展，越来越多的城市雕塑应运而生。现代雕塑不仅衬托了城市环境，美化了空间，还增强了人们的审美意识，推动了社会的文明进步。

雕塑设计分为具象雕塑、意象雕塑和抽象雕塑。具象雕塑是写实与夸张的结合，意象雕塑是变形与意念的结合，抽象雕塑是形体符号或几何符号与意念的结合，三者都是空间艺术的表现形式。

雕塑设计的要素包括造型、意念和材料。雕塑造型注重规范性、秩序性、均衡性，是由几何形经过连续、过渡、渐变、搭接或分解等手法来塑造的。雕塑设计要符合整体环境的要求，要受环境或地域的制约。雕塑材料是造型的重要条件，其质地、色彩和肌理能直接表现雕塑的精神，因此，要根据造型和创意的需要来选择合适的材料。

肌理是雕塑形态的重要因素。同样的材料，由于肌理不同，给人的感受也会不同。例如，用同样色泽的花岗石制作同样的人物雕塑，一件打磨抛光，一件打击成麻点状，那么抛光的雕塑会显得端庄秀丽、轻盈整洁；而凿击成麻点的雕塑，则会显得壮实、彪悍，呈现出大力士一般精神气质。因此，肌理的处理直接影响着雕塑的精神内涵和表现力度。

第6章 立体构成的实际应用

案例赏析

如图 6-14～图 6-23 所示，雕塑与空间环境之间存在着广泛的适应性和灵活性关系。任何构成要素都应与周围环境形成对照，以实现雕塑与环境的对比与统一。雕塑设计要注重空间、色调、虚实、形态、量感、肌理等元素的对比关系，在满足民众审美需求的同时，还要鼓励民众多参与，使雕塑与民众、雕塑与环境之间建立良好的交流关系。

图6-14　意象雕塑（易宇丹 摄）

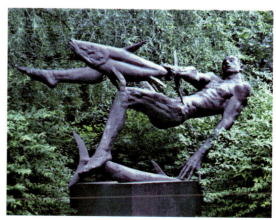

图6-15　具象雕塑（1）（易宇丹 摄）

解析：图 6-14 所示的雕塑，采用非传统设计，夸张的头部和缩小的人物形成反差，大胆而独特的表现创造出梦境般的景致。如图 6-15 所示，雕塑中人和鱼的造型与环境相互融合，其夸张的动态设计表现了人物的精神状态。

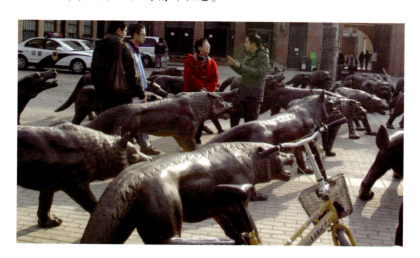

图6-17　具象雕塑——刘若望作品（张艺 摄）

解析：铸铁材料制成的群狼造型，神态和动态生动形象，与周围环境形成了强烈的对比。

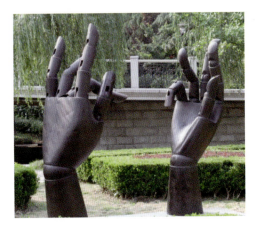

解析：图6-17所示的雕塑作品对手的局部进行了整体性归纳和概括，展现了一种充满理性的艺术表达。

图6-17　具象雕塑（2）（易宇丹 摄）

图6-18　意象雕塑——张文瀚作品

解析：如图6-18所示，该作品运用写实与写意相结合的手法，通过大胆、不拘小节的处理，体现了视觉与触觉的统一，使材料与肌理有机结合，创造了一种朦胧而概括的视觉效果。

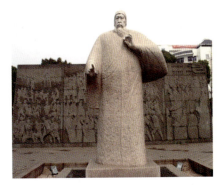

图6-19　具象雕塑（3）（易宇丹 摄）　　　　图6-20　仿生雕塑（易宇丹 摄）

解析：图6-19所示的具象雕塑，简洁的主体造型和复杂的背景肌理形成了鲜明对比，更好地突出了创作主题；而图6-20所示的仿生雕塑，通过夸张的变形处理，生动地表现了生物的可爱特质。

立体构成的实际应用　第6章

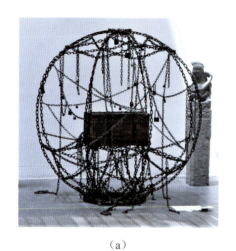
（a）

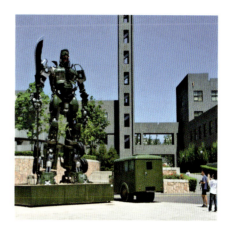
（b）

图6-21　抽象雕塑（易宇丹 摄）

解析：如图 6-21（a）所示，立体造型通过金属锁链线材的转折穿插，形成了对比组合，表现了雕塑的抽象感；而图 6-21（b）所示的巨大、威武的机器人造型及旁边的军用车辆，与校园的环境形成强烈的反差。

图6-22　抽象雕塑——线材构成（易宇丹 摄）　　　　图6-23　抽象雕塑——块材构成

解析：如图 6-22 所示，草坪上圆形的红色雕塑，通过金属线材的转折变化与周围的环境形成了对比，突出了线材的形式美感；而图 6-23 所示的是球形的镜面雕塑，其超大的镜面图像反射出明朗的天空与周围的城市建筑，简洁的雕塑造型突出了新概念、新材料的时代美感。

6.5　立体构成与家具设计

现代生活中，人们已经无法离开工业设计产品，从日常喝水用的杯子到家中陈设的家具，从使用的各类电器到出行乘坐的交通工具，从身上漂亮的衣着到珠宝首饰等装饰品，都是我们生活的一部分。设计产品客观、真实地影响着人们的现实生活，使人们的生活更舒适、更

惬意。

例如，家具设计离不开形体的空间、比例、结构、造型等构成要素，是立体构成的实际应用。家具造型多采用玻璃、木、铁、棉、麻、藤、皮等材料，通过形体的加减、弯曲、穿插、挂接、黏接等方法来构建三维的空间实体。

如图 6-24～图 6-28 所示，家具设计要充分考虑家具的功能性，以及家具与人、家具与环境、家具与时尚的和谐关系，从而满足人们的精神追求。家具设计以组合秩序为前提，包含了立体构成的设计原理，如重复与渐变、近似与对比、节奏与平衡、比例与和谐等。

图6-24　茶座造型（易宇丹 摄）

解析：图 6-24 所示的这三组茶座的创意理念不同，形成的造型不同，使用的材料不同，带给人们的情感也不同，体现了现代生活与现代设计的多元化。

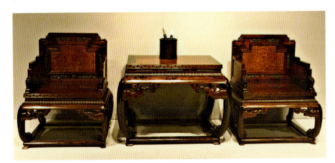

图6-25　中式家具（易宇丹 摄）　　　　图6-26　餐座（易宇丹 摄）

解析：图 6-25 所示为古代中式家具，而图 6-26 所示是现代家具，虽时代不同，但都强调了线与面材的曲直转化与衔接，给家具的造型赋予了装饰形态，更好地体现了家具的实用价值与审美价值。

图6-27　软体沙发

图6-28　软体沙发——刘晓聪作品（易宇丹 摄）

解析：沙发根据用料不同分为布艺沙发、皮革沙发、皮布结合沙发等。目前许多沙发采用框架加不同硬度海绵的设计，追求松软舒适。前卫的欧式沙发，时尚简洁，适合各种风格的居室；而中式沙发具有裸露的实木框架，其上的海绵椅垫可以撤换，冬暖夏凉，灵活方便。

提示：对于家具的结构与造型而言，设计时首先要有机地运用立体构成的造型要素，如不同线型的群体构成，不同体面的组合构成，不同几何块的累积构成，以及线、面、体的综合构成。其次，根据家具的功能，利用构成元素进行重复、近似、渐变、特异、对比等手法展开设计，并注意把握家具的材质、色彩、肌理等因素，使之更好地体现家具的形式美、结构美和材料美。

6.6 立体构成与灯具设计

在造型表现上，一切作品都要尽量简化为基本的几何形，如立方体、圆锥体和球体等。这些以几何形构建的结构具有理性的逻辑。现代灯具设计也追求这种理念，许多灯具都具有强烈的几何感，追求简洁时尚的表现形式。

一位大师曾说"灯光是建筑夜晚的时装。"灯具设计应结合建筑的外观造型、周边环境、城市的文化内涵和历史底蕴进行，使之更好地渲染光与影、凸与凹的建筑姿态与城市氛围，实现夜景照明与建筑的和谐统一。

提示：在设计时，应把建筑的气韵表现在现代灯光设计中，灯光的表现力求简约而不简单、雅致而不造作，从而更好地体现建筑风格与现代设计、现代科技的融合。

案例赏析

灯具种类繁多，包括吊灯、吸顶灯、落地灯、台灯、路灯等，材料包括木材、金属、玻璃、塑料、纸张、复合材料、化纤、陶瓷、硅胶等。如图6-29～图6-33所示，这些设计案例可以给我们提供灯具设计的灵感和参考。

 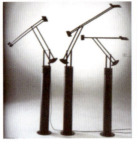 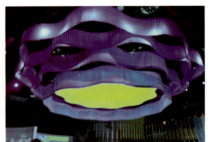

图6-29　室内灯具设计（1）

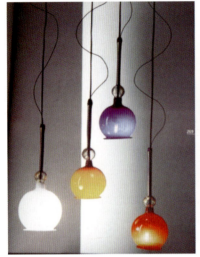 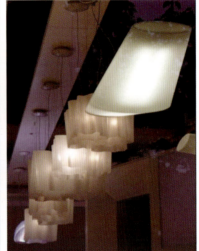

解析：不同的灯具造型设计，体现了不同的功能和风格。有的灯具设计传统典雅，有的现代简约，有的严谨稳重，有的自由奔放。造型的变化多样，表现了作者的精神追求和对生活的热爱。

图6-30　室内灯具设计（2）

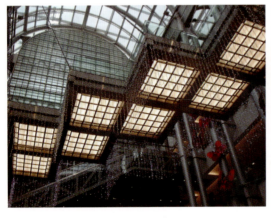

图6-31　灯具设计（1）　　　　图6-32　灯具设计（2）（易宇丹 摄）

解析：如图6-31所示，商场内的灯具设计，通过线材在平面上的巧妙分割，与商场环境融为一体；而图6-32所示的竹编灯具，是选用自然材料制成的灯罩，体现了一种回归自然的风格。

 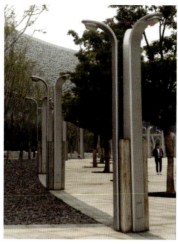 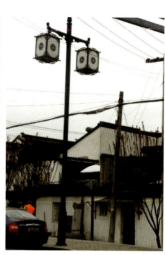

图6-33 室外路灯设计（易宇丹 摄）

解析：图6-33所示的室外路灯造型通过形体的创新处理及点、线、面的转折变化，使得灯具更加贴近生活，同时具有良好的公用功能。这些灯具的设计既有现代感，也有传统韵味，成为城镇路边公共设施中的一道亮丽风景线。

提示：光是造型艺术中不可忽视的设计元素，实践证明，光线的色彩、方向、数量和强度，对人们的心理、生理、行为及客观环境都有着显著的影响。20世纪中叶，光效应艺术和荧光幻觉艺术都是现代艺术中不可缺少的重要组成部分。灯光造型与现代社会、人文环境和自然环境有着密切的关系。

6.7 立体构成与包装设计

立体构成原理在包装设计中被广泛运用。包装造型设计是一门涉及立体空间的构成艺术。设计者可以利用更多的材料进行包装，并在材料表面进行色彩处理，以满足设计者和消费者对个性化需求的追求。

案例赏析

如图6-34所示，包装设计中除了线材、面材、块材的单独应用外，还可进行线材、面材、块材的综合应用。

图6-34 系列包装（1）（易宇丹 摄）

解析： 包装设计是一种立体艺术作品，它追求空间的立体感，能够创造出丰富的造型。它强调材料的变化、重叠、穿插处理，使空间造型具有可视性和趣味性。

提示： 包装设计是由产品的性质、形状和重量决定的。将立体构成原理运用到包装造型设计中，是一种科学而有效的设计手段。包装设计探索面的变化、面的插接以及材料强度之间的关系。例如，商品包装纸盒通常采用点接、线接和面接方式，这些方式在盒盖、盒身和盒底结构中得到体现。以盒底为例，盒底是承受重量、压力、震动、跌落等因素的主体，适宜采用面接形式。在设计时，包装结构应充分发挥多面体设计的特点，巧妙地运用构成要素来表达商品的特性及包装的美感。

案例赏析

如图6-35所示，包装盒是立体造型，它由若干面的移动、堆积、折叠和包围组成。移动的面在空间中起分割的作用，通过对不同部位的切割、旋转、折叠所得到的面，具有不同的情感体现。例如，平面有平整、光滑、简洁之感，曲面有柔软、温和、弹性之感，圆面有单纯、圆润、丰满之感，方面有严格、规则、庄重之感。

图6-35 系列包装（2）（易宇丹 摄）

解析： 立体构成在包装设计中被广泛运用，通过对纸板进行折叠、弯曲、切割和黏合，可使产品包装呈现大小不同、结构不同的立体状态，从而变得丰富多彩。

注意：容器设计同样是一门立体空间艺术。容器设计多采用"雕塑"的手段，对形体进行切割和组合。容器设计的基本形通常源于几何形，如球体、立方体、圆柱体、锥体等，而加工多采用切割、折曲、旋转、凹入等手法。例如，香水瓶常在方形、椭圆形的基础上进行切割、旋转，从而形成多角形的瓶身，加强了玻璃的折光效果。

6.8 立体构成与展示设计

展示设计是一门综合艺术设计，它体现了立体构成的实用性。展示设计通过精心的摆放构成，创造出良好的展示效果，带给观众许多思考，使展品具有更高的审美价值。

展示设计从范围上来看，可以是博览会、博物馆、美术馆，可以是商场、卖场、庆典会场，也可以是橱窗、展示柜等。展示设计处理的内容，主要是展示物的规划、展示主题的发展、展示器具、灯光、说明、标识及附属空间等。商业空间设计和会展设计是其中重要的分支。

案例赏析

如图6-36～图6-43所示，展示设计是随着社会的发展而逐渐形成的。它在既定的时空范围内，运用艺术设计语言，通过空间与平面的精心设计，创造独特的时空体验。展示设计不仅有传达展品主题的意图，还能使观众参与其中，达到完美沟通的目的。

图6-36　展示架（易宇丹 摄）

图6-37　展示空间（1）（易宇丹 摄）

解析：图6-36所示为隔断式展示架设计，极大地增强了各种展品的视觉效果。

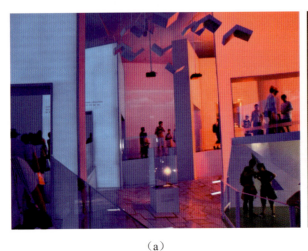

（a）　　　　　　　　　　　　　　　（b）

图6-38　展示空间（2）（易宇丹 摄）

解析： 如图 6-38（a）所示，灯光区域的色彩变化突出了室内空间的交错效果，空中悬挂的立体形态给展示空间营造出梦幻般的视觉效果。如图 6-38（b）所示，独特的造型设计引人瞩目，增加了展示的美感。

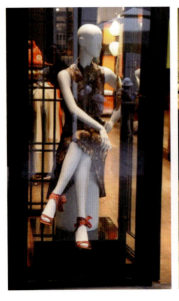

图6-39　橱窗模特和服饰展示（易宇丹 摄）

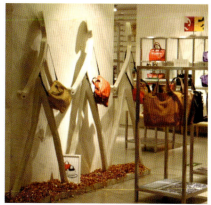

图6-40　橱窗服饰展示（易宇丹 摄）

解析：橱窗中的模特造型和商场展示的服饰造型，通过灯光的空间布局，表现了绚丽的展示效果。

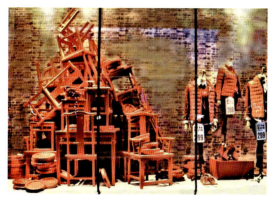

图6-41　橱窗展示（易宇丹 摄）　　　　　图6-42　陶瓷展示（易宇丹 摄）

图6-43　群体陶瓷展示（易宇丹 摄）

解析：展示的陶瓷造型，通过空间的分割及艺术的摆放，表现出了独特而丰富的效果。

玩具设计的展示也需要立体的审美能力、材料的构造能力、灯光的处理能力等，如图6-44～图6-47所示。通常，较大规模且固定的展示设计属于建筑设计领域，较小规模的展示设计属于室内设计领域，而临时性的展示设计属于美术工艺或室内设计领域。

图6-44　玩具展示（1）（易宇丹 摄）

解析：展示的玩具造型，通过精心的材料加工处理及艺术的摆放，表现出了独特而丰富的效果。

图6-45　玩具展示（2）（王国勇 摄）

图6-46　玩具展示（3）（张艺 摄）

图6-47　玩具展示（4）（王永田 摄）

通过对本章内容的学习，可使学生能够深入了解立体构成在实际应用中的重要性。学习立体构成，我们的目标是将构成理论有效地应用到实践中。只有这样，才能真正发挥立体构成的作用，提升我们的生活品位，创造具有美感的社会环境。

1．阐述立体构成在实际应用中的重要性。
2．在不同的立体环境中，如何进行思考和设计？

实训课堂

1．根据立体构成在实际应用中的广泛作用，设计并制作一个应用于包装领域的立体构成作品。
2．利用不同的工具和材质，设计并制作一个应用于首饰设计的立体构成作品。
3．利用其他综合材料，设计并制作一个应用于展示的立体构成作品。

参 考 文 献

[1] 辛华泉，张柏萌. 立体构成[M]. 武汉：湖北美术出版社，2002.
[2] 柳冠中. 综合造型设计基础[M]. 北京：高等教育出版社，2009.
[3] 叶丹，董洁晶. 造型设计基础[M]. 北京：化学工业出版社，2020.
[4] 邱松. 新编立体构成[M]. 沈阳：辽宁美术出版社，2014.
[5] 辛华泉. 空间构成[M]. 哈尔滨：黑龙江美术出版社，1992.
[6] 卢少夫. 立体构成[M]. 杭州：中国美术学院出版社，1993.
[7] 巩尊珉，李敏，蔺相东. 立体构成[M]. 北京：中国轻工业出版社，2018.
[8] 方四文，朱琴. 立体构成[M]. 3版. 北京：中国轻工业出版社，2020.
[9] 李录明，李薇，刘明. 计算机辅助立体构成表现技法[M]. 北京：人民邮电出版社，2002.
[10] 蔡硕. 计算机辅助立体构成设计研究[J]. 设计，2012（10）：116-117.

设计网站

[1] http://www.visionunion.com/ 视觉同盟
[2] https://www.ad.tsinghua.edu.cn/ 清华大学美术学院
[3] https://www.vcg.com/ 视觉中国
[4] https://www.zhulong.com/ 筑龙学社
[5] http://www.izhsh.com.cn/ 装饰